Art & Design Textbooks For Vocational
And Technical Colleges

高等学校高职高专艺术设计类专业规划教材

主编 孙晓玲
副主编 刘姝珍 江敏丽 丁利敬

Composition Basics

时代出版传媒股份有限公司
安徽美术出版社
全国百佳图书出版单位

高等学校高职高专艺术设计类专业规划教材

指导委员会

主　任　李　雪

副主任　高　武

委　员　（按姓氏笔画顺序排列）

王家祥　　江　洁　　谷成久　　杨文兰

沈宏毅　　汪贤武　　余敦旺　　胡戴新

姬兴华　　鹿　琳　　程双幸

组织委员会

主　任　郑　可

副主任　张　波　　高　旗

委　员　（按姓氏笔画顺序排列）

万藤卿　　方从严　　何　频　　何华明

李新华　　邵　杰　　吴克强　　肖捷先

余成发　　杨　帆　　杨利民　　郑　杰

胡登峰　　荆　泳　　骆中雄　　闻建强

夏守军　　袁传刚　　黄保健　　黄匡宪

程道凤　　廖　新　　颜德斌　　濮　毅

编写委员会

主　任　武忠平　　巫　俊

副主任　孙志宜　　庄　威

委　员　（按姓氏笔画顺序排列）

丁利敬　　马幼梅　　于　娜　　毛孙山

王　亮　　王茵雪　　王海峰　　王维华

王　燕　　文　闻　　冯念军　　李华旭

刘国宏　　刘　牧　　刘咏松　　刘姝珍

刘娟绫　　刘淮兵　　刘哲军　　吕　锐

任远峰　　江敏丽　　孙晓玲　　孙启新

许存福　　许雁翎　　朱欢瑶　　陈海玲

邱德昌　　汪和平　　吴　为　　吴道义

严　燕　　张　勤　　张　鹏　　林荣妍

周　倩　　顾玉红　　荆　明　　陶玲凤

夏晓燕　　殷　实　　董　苏　　韩岩岩

蒋红雨　　彭庆云　　苏传敏　　疏　梅

谭小飞　　霍　甜

图书在版编目（CIP）数据

构成基础 / 孙晓玲主编. —— 合肥 ： 安徽美术出版社，2010.5

高等学校高职高专艺术设计类专业规划教材

ISBN 978-7-5398-2230-3

Ⅰ．①构… Ⅱ．①孙… Ⅲ．①构图学－高等学校：技术学校－教材 Ⅳ．① J061

中国版本图书馆 CIP 数据核字（2010）第 043431 号

高等学校高职高专艺术设计类专业规划教材

构成基础

主编：孙晓玲

副主编：刘姝珍　　江敏丽　　丁利敬

出版人：郑　可　　选题策划：武忠平

责任编辑：赵启芳　　责任校对：史春霖

封面设计：秦　超　　版式设计：徐　伟

出版发行：时代出版传媒股份有限公司

　　　　　安徽美术出版社（http://www.ahmscbs.com）

地　　址：合肥市政务文化新区翡翠路1118号出版传媒广场14F　邮编：230071

营销部：0551-3533604（省内）

　　　　0551-3533607（省外）

印　　制：合肥华云印务有限公司

开　　本：889×1194　1/16　印张：7.5

版　　次：2010年9月第1版

　　　　　2010年9月第1次印刷

书　　号：ISBN 978-7-5398-2230-3

定　　价：45.00元

如发现印装质量问题，请与营销部联系调换。

序　言

　　高职高专教育是我国高等教育的重要组成部分，其根本任务是培养适应经济社会发展需要的、德、智、体、美全面发展的高等技术应用型专门人才。当前，经济社会的发展既给高职高专教育带来了难得的发展机遇，同时也对高职高专院校的人才培养工作提出了新的、更高的要求。

　　艺术设计是高职高专教育中一个重要的专业门类，在高职高专院校中开设得较为普遍。据统计：全国1200余所高职高专院校中，开设艺术设计类专业的就有700余所；我省60余所高职高专院校中，开设艺术设计类专业的也有30余所。这些院校通过多年的不懈努力，为社会培养了大批艺术设计方面的专业人才，为经济社会的发展做出了重要贡献。但是，随着经济社会的不断发展及其对应用型人才要求的不断提高，高职高专艺术设计类专业针对性不强、特色不鲜明、知识更新缓慢、实训环节薄弱等一系列的问题突显出来。课程和教学内容体系改革成为当前高职高专艺术设计类专业教学改革的重点。

　　教材建设作为整个高职高专教育教学工作的重要组成部分，不仅是艺术设计类专业教育的关键环节，同时也会对艺术设计类专业课程和教学内容体系改革起到积极的推进作用。艺术设计类专业的教材建设同样也要紧紧围绕高职高专教育培养高等技术应用型专门人才的核心任务开展工作。基础课教材建设要以应用为目的，以必需、够用为度，以讲清概念、强化应用为重点，专业课教材建设要突出教学的针对性和实用性。此外，除了要注重内容和体系的改革之外，艺术设计类专业的教材建设同时还要注重方法和手段的改革，以跟上经济社会发展的实际需求。

在安徽省示范院校合作委员会（简称"A联盟"）的悉心指导和帮助下，安徽美术出版社根据教育部《关于加强高职高专教育教材建设的若干意见》以及《关于全面提高高等职业教育教学质量的若干意见》的精神和要求，组织全省30余所高职高专院校共同编写了这套高等学校高职高专艺术设计类专业规划教材。参与教材编写的都是高职高专院校的一线骨干教师，他们教学经验丰富，应用能力突出，所编教材既符合教育部对于高职高专教育教材建设的基本要求，同时又考虑到我省高职高专教育的实际情况，既体现了艺术设计类专业应用型人才培养的特点，也明确了艺术设计类课程和教学内容体系改革的方向。相信教材的推出一定会受到高职高专院校师生们的广泛欢迎。

　　当然，教材建设不可能是一蹴而就的事情，就我省高职高专艺术设计类专业的教材建设来讲，这也仅仅是一个开始。随着全国高职高专教育的蓬勃发展，随着我省职业教育大省建设规划的稳步推进，我们的教材建设工作也必将与时俱进，不断完善。

　　期待着这套艺术设计类专业规划教材能够发挥其应有的作用，也期待着我们的高职高专教育能够早日迎来更加光辉灿烂的明天。

高等学校高职高专

艺术设计类专业规划教材编委会

目 录 CONTENTS

概　述

第一节　"构成"的起源与发展

"构成"一词最早出现在 20 世纪初。十月革命胜利前后，在俄国一小批先进知识分子当中产生了一次前卫的艺术运动和设计运动，即著名的构成主义运动。

当时，这些激进的、崇尚文化改革的构成主义艺术家提出了艺术与设计要为构筑新社会服务、要将艺术家与大量生产及工业紧密联系起来的观点，认为所有艺术家都应该"进入工厂，在那里才能造就真实的生命"。他们遵从构成主义的"反艺术"立场，有意避开使用传统的艺术媒材（如：油画颜料、帆布）和革命前的图像，创造了大量由现成材料所构成制造出来（如：木材、金属版、照片、纸张等）、看起来常常是简化的或抽象化的构成主义作品。由于其善于汲取各流派的优点，作品结构简洁、造型夸张、色彩明快、逻辑严谨，形成了自己独特的风格，成为当时

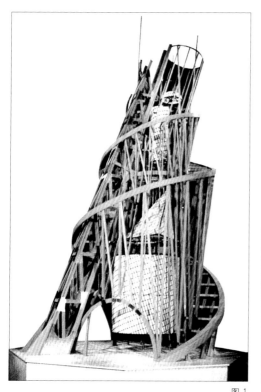

图1

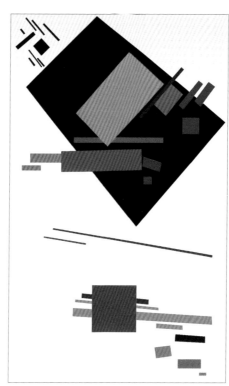

图2

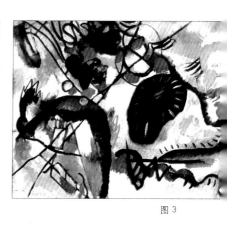

图3

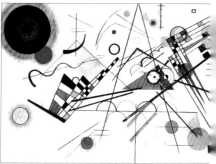

图4

图5　　　　　　　　　　　　　　　　　　　　　　图6　　　　　　　　　　　　　　　　　　　　　　图7

众多构成主义意识形态中的主流，并在欧美各国绘画界与设计界产生了重大影响。（图1至图7）

　　但需要注意的是，当时的"构成主义"是一种艺术流派，包含了丰富的思想理念，反映了当时人们对于新社会生活的迫切向往和追求，而我们现在所说的"三大构成"，是作为艺术设计领域中一种基础的设计思维方法来学习和研究的，因此它们是不能等同的。但有一点毋庸置疑，即"构成主义"的兴起对于"三大构成"基础课程体系的形成起到了积极的推动和促进作用。

第二节　包豪斯与三大构成

　　欧洲工业革命以后，生产方式的进步，社会生产力极大发展，社会分工细化，使得设计逐渐取得独立的地位。然而，从另一方面看，生产力的提高也有弊端，新技术材料的运用很少顾及美学品位，粗制滥造让很多产品丧失审美标准，不能满足人们的审美需求。因此，大工业中艺术与技术之间的矛盾十分突出，围绕如何将艺术与技术相统一，引发了一场设计领域的革命。这就需要我们开辟一条使艺术适应工业社会发展的新路。

　　1919年德国建筑师瓦尔特·格罗佩斯在德国魏玛市将魏玛手工艺学校和魏玛美术学院合并，成立"国立魏玛建筑学校"。这就是著名的"包豪斯设计学院"（Bauhaus），格罗佩斯任第一届校长。

　　成立后的包豪斯设计学院针对工业革命以来所出现的大工业生产"技术与艺术相对峙"的状况，结合构成主义精髓，提出了三个有别于传统的重大原则："艺术

与技术的统一，设计的目的是人而不是产品，设计必须遵循自然和客观法则。"这些设计原则以人为本、独树一帜，加强了设计创新过程中材料与技术的结合、手工艺同机器生产的结合以及各类艺术之间的交流，顺应了工业社会发展。同时，许多优秀的现代艺术大师也在此汇集，抽象主义画家康定斯基、神秘主义画家约翰·伊顿、建筑家米斯·凡·德洛教授、纺织品设计师保罗·克利、构成派成员莫霍利·纳吉、家具设计师马赛尔·布鲁尔、灯具设计师威廉·瓦根菲尔德等都是包豪斯设计学院的教育骨干。这样，新的艺术方向加上新的教育理念，培养出了大批优秀的具有创新能力的现代设计师，设计出了许多脍炙人口的作品。包豪斯设计学院也由此进入了发展的高峰，成为了20世纪欧洲最激进的艺术流派的据点之一，被称为"现代设计师的摇篮"。(图8至图11)

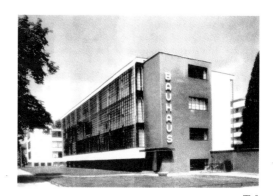

图8

1933年，由于政治、经济原因，包豪斯设计学院被迫关闭。虽然它仅历时14年，却成就非凡。它摒弃了传统的偏重于艺术技能的设计教育，创建和发展了对后世影响深远的艺术设计教育基础课程体系。其中，源于该体系的平面、色彩、立体三大构成的课程，在长期的发展历程中，秉承科学、严谨的理论依据，不断完善、改进，实现了教学、研究、实践三位一体的现代设计教育模式。这种良性循环的模式，自包豪斯开始，几乎无一例外地为各国艺术院校的现代设计教育所采纳，并作为造型基础训练来实施。20世纪70年代末、80年代初"三大构成"引入我国，在近30年的发展中，逐步形成了较完整的设计教育教学体系，并在艺术设计领域产生了重大的影响。

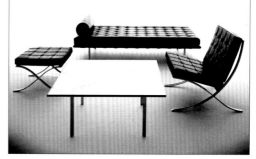

图9

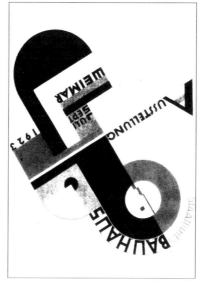

图10

图11

图12　　　　　　　　　　　　　　　　　　　　图13　　　　　　　图14

第三节　三大构成与艺术设计

一、三大构成的概念和方法

　　构成，即构造、解构、重构、组合之意。它遵循一定的形式美规律，以理性组合来表现感性的视觉形象；它以基础造型为内容，是一种创造理想形态的造型活动；它是现代造型设计的流通语言，是视觉传达艺术重要的创作手法。

　　在实际教学中，构成被细分为平面构成、色彩构成和立体构成，即〝三大构成〞。平面构成是三大构成中的基础，主要在二度空间范围之内以轮廓塑形，解决点、线、面的构图问题，把具象的东西进行抽象化；色彩构成主要研究色彩的基本性质及其在设计中的运用；立体构成是由二维平面形象进入三维立体空间的构成表现，研究立体形态和空间形态的创造规律，离不开材料、工艺、力学、美学，是艺术与科学相结合的体现。

　　从构成的形态看，构成形态不限。对于自然形态进行分割、组合、排列、重构，在保持原有形态特征的前提下，组成一个新的图形，称之为具象构成。以几何形为基础按照一定规律进行组合的构成称为抽象构成。（图12至图14）

　　总体来说，无论是从平面到立体，还是从具象到抽象，三大构成都具备了科学的创造性思维和抽象的艺术表达方式，体现了现代设计教学的崭新理念和多维教育思想，赢得了国内外教育界的认同。今天，它已经广泛运用在视觉传达设计、工业设计、环艺设计、服装设计等现代设计学科中。

二、构成与艺术设计

"设计"是人有意识的行为活动，强调创造性，泛指从某种功能目的出发，将美学和技术原理科学运用到社会活动中，有意识地创造视觉形态、实施造型计划的活动。如：设计师根据要求，通过一定的设计方案来表达创意或需求，这就是有意识的造型活动。

简单地说，一切具有目的性的创造性活动都可以称为"设计"。设计融合美学、心理学、传播学、人机工程学等学科，能更加科学地应用现代技术手段，如广告、印刷、摄影、计算机等，能更加广泛地渗透到社会生活各领域，如在服装设计、工业设计、环境设计中我们强调穿、用、住的功能性设计。在视觉传达设计中我们以吸引注意力，传达商业信息为目的，以满足审美需求为目标。

而构成只是强调创造性的一种基础设计思维方法，没有"设计"那样明确的功能目的性。它可以不需制约、不需满足预期的设计要求、不需主题、不需实用功能，只是纯粹强调形式美感，以抽象的形做造型训练，旨在活跃设计思维，培养学生的设计感知能力、观察分析能力、判断表现能力、创新造型能力，即是"纯粹构成"。它也可以在构成中结合某种设计目的，发展为完整的设计，这时它能表达一定的思想情感或传达一定的信息，即是"目的构成"。

由纯粹性到目的性，可以看出构成与设计的联系，即"构成是设计的开始，设计是构成的发展和升华"。(图15、图16)

三、计算机辅助构成设计

全球数字化的发展趋势为科技与艺术的和谐发展提供了广阔的前景，将计算机引入构成设计教学势在必行。

但需要注意的是，无论计算机的优势有多大也只是种工具，它并不具备设计创新能力，设计中的决定因素始终是人。要想有好的设计作品必须有好的创意，没有好的创意就无法获得好的设计效果。因此，在设计过程中，只能利用计算机来帮

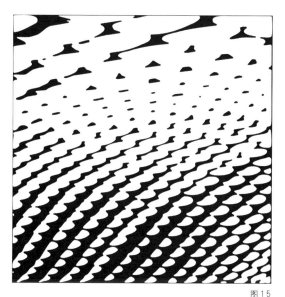

图15

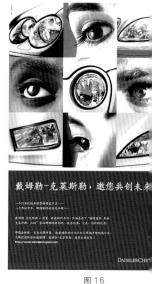

图16

助实现构思，而不能完全地替代构成设计。

四、学习目的和方法

　　构成课程的教学目的是培养学生的设计能力，旨在开发和提高学生的创造能力和造型能力。使用教学、研究、实践相统一的现代设计教育模式，理论教学能全面地向学生讲授构成知识，掌握各类形态设计之间的相互关系，建立一种全新的造型观念。逻辑性研究分析能使学生加强抽象的空间造型构思能力，提高设计水平。训练学生眼勤、脑勤、手勤，善于抓住形态的本质特征，锻炼学生手工制作能力，提升形式美法则的灵活应用能力、色彩综合运用能力、点线面的综合运用能力等，以养成举一反三的思维方式。

　　构成的学习主要以理论指导实践，多观察、勤思考，活跃思维，还要多动手、多做作业，在大量课题练习中提高自己的创造力、表现力和应用能力。

五、工具、材料的准备

　　造型行为的过程中要借助多种工具，并且尝试多种材料。

　　（一）材料

　　1.纸张　卡纸、色卡纸、铜版纸、素描纸、绘图纸、水彩纸、宣纸均可。创作时可以选择其他材料，如布、木板及塑料板等。拷贝纸辅助起稿，方便整洁。装裱用纸：纸板、厚纸等。

　　2.颜料　水粉颜料、水彩颜料、国画颜料、油画颜料、丙烯颜料及各种染料、彩色墨水、油漆等；固体着色材料有彩笔、油画棒、色粉笔等。

　　3.其他材料　特殊肌理材料。

　　（二）工具

　　1.铅笔　绘图铅笔、彩色铅笔。

　　2.毛笔　小号毛笔、描笔。

　　3.其他工具　记号笔、针管笔、胶带、美工刀。

　　4.绘图仪器　圆规、三角板、尺子、曲线板等。

第一章　　平面构成

第一节　　平面构成概述

一、平面构成的概念

　　平面构成是在二维空间内，按照美的形式法则，将二维设计元素，即点、线、面以及由点线面构成的基本形进行编排和组合的设计方法，是研究平面组成形式和构成规律以及形象与形象之间排列方法的设计基础课。

二、学习平面构成的目的

　　随着社会的进步，平面构成作为现代视觉传达的基础理论，它的应用具有着其他构成方式无法替代的作用。作为一种规律性、创造性的训练手段，平面构成是设计者和创作者必须灵活掌握的基础之一。学习平面构成，旨在培养我们应用平面构成原则和规律表达自己的设计意图的能力，帮助我们在设计中最大限度地发挥想象力，营造更广阔、更深刻的审美境界，以唤起观者强烈的视觉与心理感受。

　　在现代视觉传达设计的所有领域，如包装设计、服装设计、广告设计、产品设计、版面设计、室内设计等，都很注重对平面构成的研究，这些也是平面构成在设计中的主要应用领域。(图1－1、图1－2)

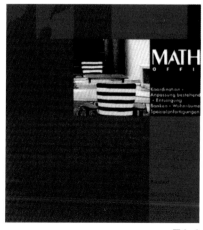

图1-1

图1-2

第二节 平面构成的基本元素

- ■ 训练内容：点、线、面的构成练习。
- ■ 训练目的：通过训练让学生学会运用点、线、面这些基本元素进行多种组合构成，形成多样的视觉效果。
- ■ 训练要求：黑白稿徒手练习。

一、点

1.点的概念

点，是视觉元素中最基本的元素之一。从造型意义上讲，点是具有形状、大小、色彩、肌理等特征的具体形象，是视觉元素中的重要组成部分。

2.点的特征

点是构成形态的最小单位。它是一个相对的形象，点的大小以及是否能称之为"点"是由与周边元素相比较而决定的。如在地球上看到的星星都可作为"点"的形象，但是在太空中有些星星却比我们生存的地球还要大许多。

点的形态具有多样化的特点，不同形态的点给人的视觉感受也各不相同。如圆点给人饱满、充足的感觉，方点具有安定、稳重、坚实的特征，三角形的点则会带给人尖锐、进攻、不容易接近的视觉感受，还有很多偶然形的点产生更多丰富的视

图1—3

图1—4

图1-5

图1-6

图1-7

图1-8

图1-9

图1-10

觉效果。总之，点的形态是千变万化的，在设计中起着重要的作用。(图1-3至图1-7)

　　点在构成中往往并不单一存在，许多点的集合可以带来视觉上的奇妙感受。相同点的集合可以带来整齐、有秩序的感觉，大小不同的点的前后组合可以带来空间感，具有一定规律性的点的组合则具有韵律感、律动感。(图1-8至1-10)

　　作　　业：在理解点的概念与特征的基础上，以点为设计元素在平面空间中做构成练习。

　　作业要求：手绘黑白图3～5张，作业尺寸为10cm×10cm。

　　作业提示：利用不同的手法设计出多种形态的点，在组合过程中注意排列的方法和画面的整体性与空间层次感。尝试进行多种方式的组合可得到不同视觉效果。

二、线

1.线的概念

线是点移动的轨迹，在平面构成中，线的形态具有曲直、粗细、长短、形状、肌理等特征。

2.线的特征

线在塑造形象上具有重要作用，不同线的变化以及不同线的组织方式，能赋予作品多样的风格变化。

线的形状多种多样，可以分为直线、曲线和自由线形。不同的线具有不同的性格特征：垂直线具有直接、严肃、升降的感觉，水平线具有静止、安定、宽广的感觉，斜线具有飞跃、积极的动感，曲线则会带给人丰满、优雅、圆滑之感，自由线形根据不同的形状及轨迹反映不同特征。(图1-11至图1-14)

图1-11

图1-12

图1-13

图1-14

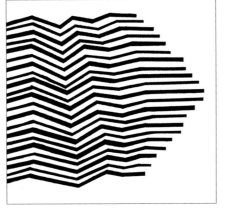

图1-15

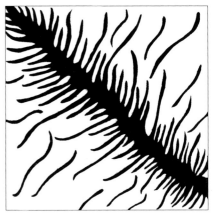

图1-16

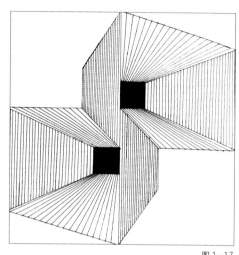

图1-17

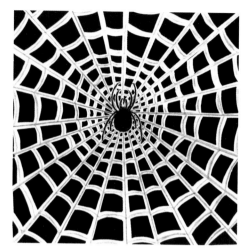

图1-18

　　线与线的组织方式不同，作品的特征也千差万别，如重复、平行、密集、交叉等组织方式都可以创作出不同视觉感受的作品。（图1-15至图1-18）

　　作　　业：在理解线的概念与特征的基础上，以线为设计元素运用不同手法做组合练习。

　　作业要求：手绘黑白图3～5张，作业尺寸为10cm×10cm。

　　作业提示：可以利用不同的手法设计出多种形态的线，线的宽窄、长短、形态可以千变万化。尝试对不同的线进行多种方式的组合。

三、面

1.面的概念

　　几何学中的"面"是线移动的轨迹。在平面设计中，点、线的密集与移动构成面。面是进行造型的平面化元素。

2.面的特征

　　面的形态具有整体感，作为造型元素，面是最大的形态，它的大小、位置、形状、虚实、层次在整个构成中具有重要作用，影响着整个作品的视觉效果。几何形的面具有简洁、单纯、醒目等特点；有机形的面往往是自然界物象的概括和提炼，具有自然、生动的特征，更容易激发人们的联想和感情；偶然形因为是偶然所得，具有一定的不可控性，有自由、随意、洒脱等特征。（图1-19至图1-21）

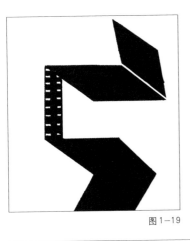
图1-19

图1-20

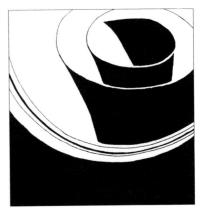

图1-21

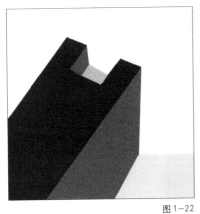
图1-22

图1-23

图1-24

　　面在构成中还可以凭借其相对点与线"大"的视觉特征，通过对面积大小的控制以及面与面的组合形成量感和空间感。如面积较大、对比明显的面在画面中具有更强的量感优势，前后相叠、大小变化的面以及面与面之间明暗的对比则可以营造空间效果。（图1-22至图1-24）

　　作　　业：在理解面的概念与特征的基础上，以面为设计元素运用不同手法做组合练习。

　　作业要求：手绘黑白图3～5张，作业尺寸为10cm×10cm。

　　作业提示：面相对点与线，视觉感受要"大"，设计时注意面与点的区分。

第三节　形式美法则

- 训练内容：平面构成的多种形式法则练习。
- 训练目的：通过训练掌握在平面构成中形式美的多种表现方式，能够运用不同的设计元素与表现手段创造美的构成形式，学会对平面形式感的把握。
- 训练要求：手绘黑白图练习。

一、变化与统一

变化与统一是指形式美中由多种形式因素按照富于变化而又具有规律的结构组合的法则，体现了生活和自然界中多种因素对立统一的规律。

变化与统一是平面构成中最基本的原理之一，是我们对设计作品的基本要求。"变化"体现了事物的个性，没有变化就没有创造和发展，画面将会陷于沉闷、单调；"统一"则体现了事物的共性和整体关系，赋予画面秩序、和谐的视觉效果，没有统一，画面就会变得杂乱无章。(图1-25、图1-26)

变化与统一应按照画面的需要和自己的设计意图进行综合分析应用。变化与统一法则在运用时具有多样性和创造性，在应用该法则时通过对画面中形态、色彩、位置、方向、大小等要素的"同化"达到统一效果。不同元素的组合，本身就有明显的区别，这种变化带来视觉的新鲜感，容易引起人们的注意。画面中变化元素太

图1-25

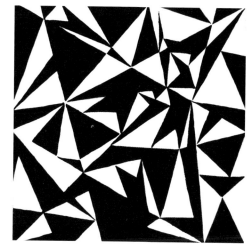

图1-26

图1—27

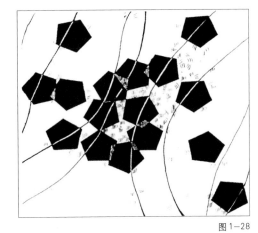

图1—28

图1—29

图1—30

图1—31

图1—32

多容易杂乱，太过统一则会死板，恰当地应用变化与统一才可以使画面产生和谐的效果。(图1-27至图1-30)

作　　业：本着变化与统一的形式美原则，完成平面构成图1张。

作业要求：手绘黑白图1张，作业尺寸为25cm×25cm。

作业提示：可以通过对基本形大小、形状、位置、方向等进行变化来控制画面。变化与统一要从画面整体着眼，全面把握和控制。(图1-31、图1-32)

二、对称与均衡

1.对称的概念

对称是指两个或两个以上的单元形在一定秩序下相对中心点、轴线或轴面在大小，形状和色彩等方面构成——对应现象。

对称又可分为绝对对称和相对对称。绝对对称即在中心点、轴线或轴面的两边各个组成部分的造型、结构和色彩等形的对称形式，具有稳定、整齐的视觉效果。相对对称是将构成要素在对称形式内在的框架支撑下，呈现出中轴线左右的对称双方在形态和数量、色彩等方面并非绝对形同，体现出在差异中保持一致的特点。这种对称形式仍具有稳定感，但与绝对对称相比具有更活泼、

图1-33

图1-34

灵动的视觉效果。(图1-33、图1-34)

2.均衡的概念

均衡也称平衡,是指两个或两个以上不同的单元形在画面中的安排能够使视觉达到某种平衡的构成形式。

均衡强调的是形态在组合关系中趋于打破平衡的形式特征,也是形态不规则、无序和动态感在视觉上的统一。它不受中心点或中轴线的限制,但有对称的重心。在设计均衡构成时,要根据各元素的形状、大小、色彩以及材质肌理的分布来控制整个画面的均衡状态。(图1-35至图1-37)

作　　业:运用对称与均衡的形式美法做构成练习。

作业要求:手绘黑白图2张,作业尺寸为25cm×25cm。

作业提示:对称的构成比较容易把握,但均衡就不单纯是对形的控制,要从画面整体布局上考虑,注意画面视觉重心的确定。

三、节奏与韵律

1.节奏的概念

节奏在平面构成中是指变化中的规律性,如构成中形的疏密、大小、虚实等在统一前提下的变化,是相同因素有规律地重复的形式。(图1-38)

图1-35

图1-36

图1-37

2.韵律的概念

韵律在视觉艺术中是指形态、色彩等视觉元素连续、交替、反复产生的具有明显规律的和谐组合形式。(图1-39、图1-40)

3.节奏与韵律的关系

平面构成中的节奏是指变化中的规律性，韵律是指画面中的变化，节奏是韵律的形式化与基础，韵律是节奏的美观化与深化。节奏是富于理性的，韵律是富于感性的。

节奏与韵律的关系必然存在于画面中各元素的运动与变化，把运动中的形态造型等视觉元素的强弱变化有规律地组合起来并加以反复，就产生了节奏，韵律则是通过节奏有规律地变化和重复而产生的。

造型或色彩的反复出现构成的重复、渐变等形式往往具有节奏感，可以带给人视觉上的强烈印象；但是要想在画面中产生持久的美感，还必须在反复中寻求动与静、单纯与复杂、定向与不定向因素的对比以形成韵律感。只有将节奏与韵律完美结合才能获得持久的美感。(图1-41至图1-43)

作　　业：运用平面构成的基本元素进行节奏与韵律的形式表达。

作业要求：黑白手绘图2张，作业尺寸为25cm×25cm。

作业提示：可以利用点、线、面综合构成完成这张作业，也可以利用基本形组合成秩序性反复的线条来控制画面的节奏和韵律。

图1-38

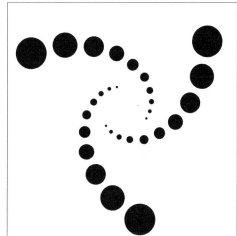

图1-39

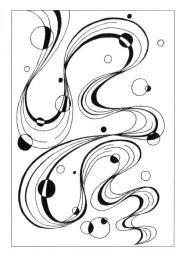

图1-40

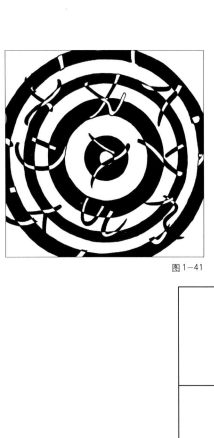

图 1-41

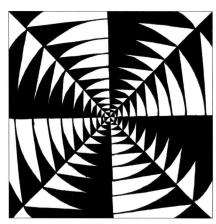

图 1-42

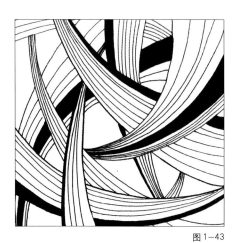

图 1-43

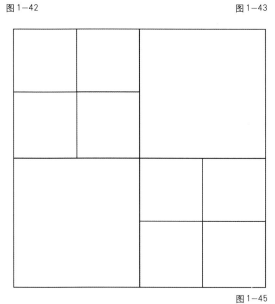

图 1-44

图 1-45

图 1-46

图 1-47

四、比例与分割

1.比例的概念

构成中的比例关系反映的是画面中图形之间局部与局部、局部与整体在面积、长度等因素上的量的对比关系，是一种形态之间量与量的视觉构成关系。

比例关系可以通过等差数列、等比数列等创造以渐变为主的数列结构。也可以运用黄金分割比（1：1.618）创造协调的比例结构。这个比例关系构成的画面可以在视觉上形成持久的美感，因此，有此比例关系的矩形被称作黄金矩形。（图1—44）

2.分割的概念

分割是将完整的画面按一定比例进行切分，将分割所获得的形重新构成，使画面中的元素以合理的比例和形态存在。

等形分割：分割后的空间各部分形态相同，任意局部的比例相同。（图1—45）

等量分割：分割后各部分面积相等，分割结果可以是几何形也可以是具象形。（图1—46）

等形等量分割：分割后各空间的面积相等、形状相同。（图1—47）

自由分割：以自由的比例对画面进行分割，分割后的各空间面积、形状都不相同。（图1—48、图1—49）

作　　业：用黑、白方形做等形、等量、等形等量、自由分割练习。

作业要求：手绘黑白图6张至8张，作业尺寸为8cm×8cm。

作业提示：采用切割、粘贴的形式完成。练习时可将卡纸按要求进行一次切割、两次切割或多次切割，将切割后符合要求的形粘贴在另一张卡纸上。

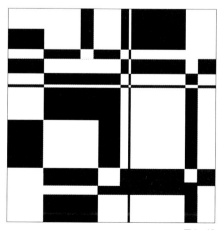

图1—48

图1—49

第四节 平面构成的基本形式

- -

■ 训练内容：平面构成中多种构成形式的练习。

■ 训练目的：培养学生对多种平面构成形式的表现能力，培养学生的创造性思
维能力和基础造型能力，学会掌握理性和感性相结合的设计方法，
为专业设计提供方法和途径。

■ 训练要求：黑白画徒手练习。

- -

一、重复构成

1.重复的概念

以同一个基本形作为主体在基本格式内反复出现，即重复构成。

2.重复基本形

作为被重复的基本形，注意保持其在形状、色彩等元素上的统一性。重复基本
形有单体重复基本形，即一个基本形的反复排列；还有单元重复基本形，即两个或
两个以上基本形组成一个单元并以单元为单位反复排列。（图1-50、图1-51）

3.重复骨格

骨格就是图形元素之间构成的规律法则，每个空间单位完全相同的骨格就是重复
骨格。重复骨格属于规律性骨格，在设计时可以使骨格线在宽窄、方向以及线的形态
上加以改变，产生更复杂的重复骨格。（图1-52、图1-53）

4.重复基本形与骨格的关系

依据基本形与重复骨格自身排列形式的影响可分为绝对重复和相对重复。

绝对重复是指基本形按照完全相同的骨格，不改变其中的任何部分进行排列组
合构成的画面形式；相对重复是指基本形的大小、正负、位置关系有一定的变化，
骨格也存在不同，但基本形的变化不明显，以保持重复的特性。（图1-54至图1-58）

作　　业：设计一个基本形，进行大小、方向、正负或骨格等变化的重复构成。

作业要求：手绘黑白图1张，作业尺寸为20cm×20cm。

作业提示：基本形的设计不要过于复杂，在大小、方向、正负或骨格等方面稍
有变化即可。

图 1-50

图 1-51

图 1-52

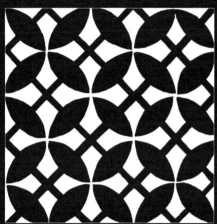

图 1-53

图 1-54

图 1-55

图 1-56

图 1-57

图 1-58

二、近似构成

1.近似的概念

近似是指在相同状态下形与形之间或骨格单位之间存在微妙差异与变化的构成形式。在重复的基础上进行轻微的变异即可产生近似。(图1—59、图1—60)

2.近似基本形

重复基本形的轻微变异可以产生近似基本形，近似基本形通过对基本形的形状、大小、方向、色彩等元素进行轻微变化而产生。形状的近似是相对的，如果相似程度过大则趋向于重复，如果差别程度过大则倾向于变异。(图1—61至图1—63)

3.近似骨格

近似骨格是骨格单位在形状和大小等方面差异不大的骨格形式。近似骨格构成的画面可以在规律中产生较自由的变化。近似骨格的有些骨格线并不明显地表现出来，对形体没有很强的约束性，基本形在画面中所占空间要大致相等。(图1—64至图1—66)

作　　业：设计一个基本形，做基本形近似练习，可以结合近似的骨格排列，也可以自由排列。

作业要求：手绘黑白图1张，作业尺寸为20cm×20cm。

作业提示：注意区别基本形的近似与重复，也要控制基本形变化的度，基本形变化过大近似的特征就会消失。

图1—59

图1—60

图1-61

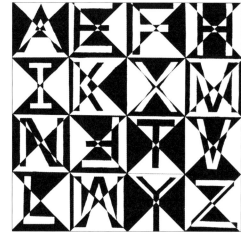

图1-62

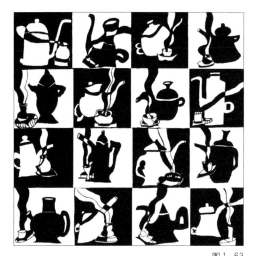

图1-63

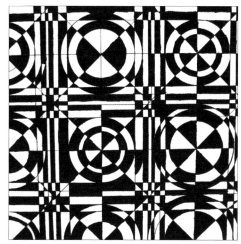

图1-64

图1-65

图1-66

三、渐变构成

1.渐变的概念

渐变是指基本形或骨格在画面中逐渐的、有规律性的变化。

渐变的含义非常广泛，除形象的渐变外，还有大小、色彩、肌理、位置、方向、骨格单位等渐变。渐变的形式给人很强的节奏感和空间延伸感。

2.渐变基本形

一切基本形的视觉元素均可渐变。渐变的方式主要有以下几种：

形状渐变：即由一个形象逐渐转换成另一个形象，可以采用对一个形的压缩、消减、位移或共用元素等方式达到转化目的。（图1-67至图1-70）

大小渐变：基本形在编排中做大小的规律性变化。

方向渐变：基本形在编排中做方向、角度的规律性变化。

色彩渐变：基本形的色彩呈现规律性变化的编排形式。

图1-67

图1-68

图1-69

图1-70

虚实渐变：利用图形中图与底的共用边缘完成图底转换。在设计中注意渐变转换的速度、节奏，自然地将虚实转换过来。

3. 渐变骨格

骨格线以等差数列等规律性变化为准做渐次改变而获得的渐变骨格形式，即渐变骨格。（图1—71至图1—74）

作　　业：形象渐变，渐变的途径不限，但两种渐变的形态之间应有一定的关系，渐变的形态在造型上应相互协调。

作业要求：手绘黑白图1张，作业尺寸自定。

作业提示：绘制时可以先画出渐变前与渐变后以及中间关键环节的形象，控制住画面渐变的节奏。

图1—71

图1—72

图1—73

图1—74

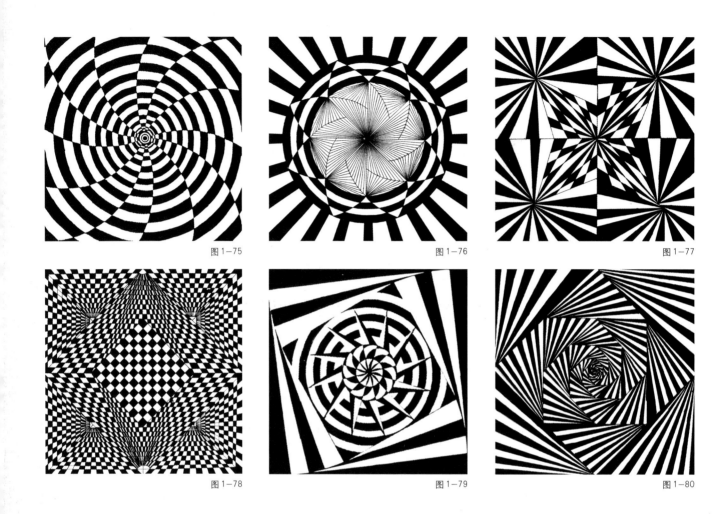

图1-75　　　　　　　　　　图1-76　　　　　　　　　　图1-77

图1-78　　　　　　　　　　图1-79　　　　　　　　　　图1-80

四、发射构成

1．发射的概念

发射是基本形或骨格单位环绕一个或多个中心点向外散开或向内集中的构成形式。发射具有很强的聚焦作用和深邃的空间感，可使所有的图形向中心集中或者由中心向四周扩散，容易形成光效果和节奏丰富的画面。

2．发射构成的种类

离心式发射：基本形由中心向外扩散，发射点一般在画面的中心，有向外运动的感觉，是运用得较多的一种发射形式。

向心式发射：基本形由四周向中心归拢，形成发射点在画面外的效果。

多心式发射：基本形以多个中心为发射点，形成丰富的发射集团。(图1-75至图1-80)

作　　业：运用发射构成的原理做构成练习。

作业要求：黑白手绘图1张，作业尺寸为20cm×20cm。

作业提示：注意发射中心的确定和画面整体重心的协调。

五、特异构成

1.特异的概念

特异是指在规律性骨格和基本形的构成内，出现轻微差异和局部有意违反秩序，造成个别不规则的骨格或基本形的特征，以此打破画面的规律性和单调感。

2.特异基本形

在基本形做重复或渐变的规律性构成时将一小部分基本形进行突破或变异，而大部分基本形仍保持着一种规律，这一小部分即特异基本形。特异基本形能成为视觉中心，引人注目。（图1—81至图1—85）

3.特异骨格

在规律性骨格之中，部分骨格单位在形状、大小、位置、方向发生了变异，这就是特异骨格。特异骨格一般无需纳入基本形。（图1—86）

作　　业：运用特异构成的原理做构成练习。

图1—81

图1—82

图1—83

图1—84

图1—85

图1—86

作业要求：黑白手绘图1张，作业尺寸为20cm×20cm。

作业提示：在具象形特异构成中可将特异形与其他形进行内在含义的对比，增强画面趣味性。几何形或抽象形的特异构成中可强调外形、大小等方面的特异对比关系。

六、对比构成

1.对比的概念

如果平面构成中的形体要素之间存在对立关系，并因这种对立关系的存在而使形体各自的特征得到加强，这样的构成方式称为对比构成。对比在自然与设计中是无处不在的，只是对比的强弱会有所区别。（图1-87、图1-88）

2.对比基本形

基本形之间存在差异即可以产生对比。对比关系的强弱直接影响着画面效果，设计基本形对比时要注意协调整体关系。对比过强会失掉画面的整体和谐，缺少对比则会使画面过于沉闷、单调。可以通过采用基本形之间共用元素，利用中间过渡元素等方式协调对比关系。

3.构成中常见的对比关系（图1-89至图1-91）

大小对比：画面中形体元素之间的大小关系。

色彩对比：元素间色相、明度、纯度等因素不同所产生的对比。

位置对比：画面中形状的位置不同所产生的对比，应注意空间位置的均衡。

空间对比：在平面中形体编排位置的前后、形体的大小、形体与背景关系的强弱以及透视变化等因素的对比可以产生空间视觉效果。

虚实对比：实与虚的对比是图中实在的形体与图中空间对比。实体与空间之间的关系可以互相转换。

作　　业：在常见的对比构成中选择两种做对比构成练习。

作业要求：手绘黑白图2张，作业尺寸为20cm×20cm。

作业提示：对比形式可通过基本形之间大小、位置、形状等的变化获得，也可通过基本形与周围空间环境的位置、虚实等变化获得。注意对比中也要有调和的因素，以协调整个画面。

图 1—87

图 1—88

图 1—89

图 1—90

图 1—91

图 1—92

图 1—94

图 1—93

图 1—95

图 1—96

七、空间构成

1.空间的概念

平面构成中的空间是指在二维的平面内利用形的组合,在平面中产生三维空间的视觉效果,是利用透视变化等手段制作出来的一种带给人视错觉的构成方式。

2.空间的分类

平面空间:即二维空间,是指仅由长度和宽度两个要素所组成的空间,只在平面延伸扩展。(图1—92)

立体空间:也叫三维空间,是指用形体的前后、上下、左右表示的空间,强调体积性。(图1—93)

矛盾空间:是指现实生活中不存在的,具有不合理性的空间关系。在二维空间里表现了三维的立体形态,但在三维立体的形体中显现出模棱两可的视觉效果,造成空间的混乱,称为矛盾空间。(图1—94)

3.空间的形成方式

形象的大小对比:根据近大远小的透视原理,将构成中的形象元素按大小进行排列组合;

线的方向变化:利用透视学中的垂直于视平线的线都将消失于灭点的原理,安排画面中的线向某一中心点消失的构成方式;

形象的重叠:对画面中的形象进行前后重叠的排列,形成空间效果;

形象的明度对比:在同一形体的不同部位或不同形体之间赋予不同明度,可产生纵深感;

利用投影:投影是光线对形体作用的结果,在投影角度和方式上进行合理的调整可产生很强的空间感。(图1—95至1—104)

作　　业:运用不同元素做空间构成设计。

作业要求:手绘黑白图2张,作业尺寸为20cm×20cm。

作业提示:合理运用多种造型元素和手段表现空间,也可以将多种元素和方式综合运用,注意空间表达的合理性与矛盾性。

图1—97

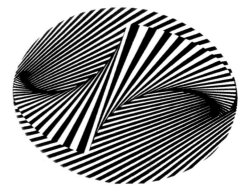

图1—98

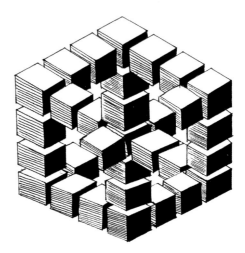

图1—99

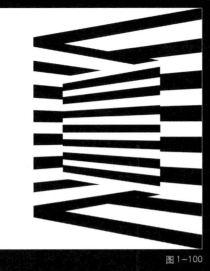

图 1—100

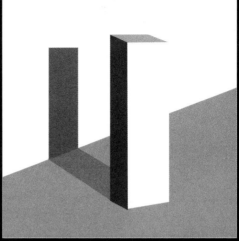

图 1—101

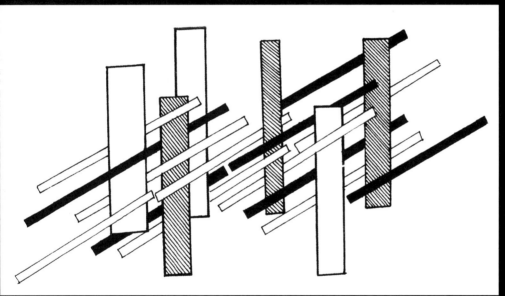

图 1—102

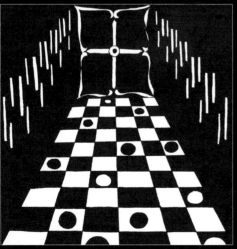

图 1—103

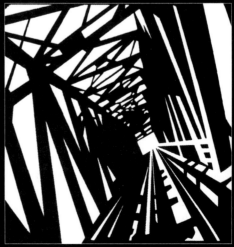

图 1—104

第二章　色彩构成

第一节　色彩构成概述

■ 训练内容：了解色彩，绘制色相环。

■ 训练目的：让学生掌握较丰富的色彩语汇及最基本
　　　　　　的调色方法，扩展并提高学生的色彩感
　　　　　　知力。

■ 训练要求：徒手色彩练习。

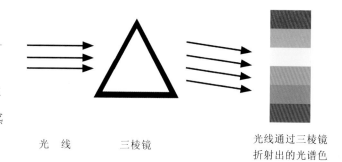

光　线　　　三棱镜

光线通过三棱镜
折射出的光谱色

图 2-1

一、　色彩的产生

色彩在我们的生活中无处不在，从自然中存在的色彩到设计创造的色彩，可以说是五彩缤纷、五光十色。

那么，色彩是如何产生的呢？

通过三棱镜分离太阳光可以了解色彩产生的原理：白色太阳光是由红、橙、黄、绿、青、蓝、紫等色光组成。我们肉眼看见的物体的颜色其实是这个物体吸收了有色光波，然后将这种色光反射到我们眼睛里的结果。（图 2-1）

图 2-2

二、　色彩的分类

色彩可分为有彩色与无彩色两大类。无彩色，即黑、白以及黑白之间的灰色系组成的系统；有彩色是指色环谱上的红、橙、黄、绿、青、蓝、紫等具有色彩倾向的颜色系统。

三、　色彩的表示系统

在设计领域，色彩的表示系统通常有色相环和色立体两种形式。

色相环：有 12 色、24 色、36 色以及表现更多色彩关系的色相环，通常以环形的形式表现色彩之间的相邻、类似、对比、互补等色彩关系。（图 2-2）

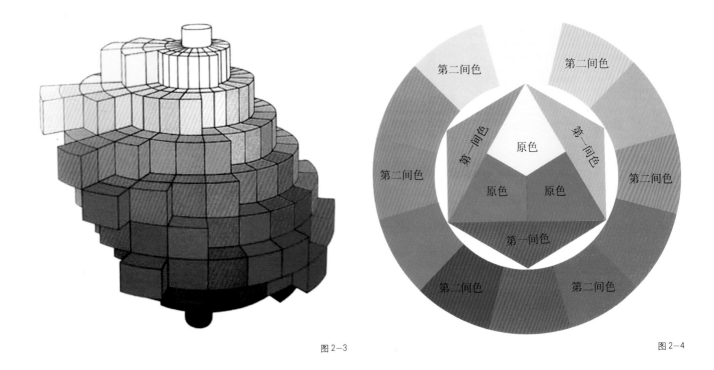

图2-3　　　　　　　　　　　　　　　　　　　　　　　　　图2-4

色立体：借助三维空间表示色彩的色相、纯度、明度之间的关系。（图2-3）

四、原色与间色

在色彩理论中，红、黄、蓝被称为三原色，由这三种原色可以调配出其他所有彩色，而这三种色彩则不可由其他颜色调出。

间色与原色相对，由三原色中任何两种原色混合得出的三种色，称为"第一间色"，"第一间色"与相邻原色混合所得色彩被称为"第二间色"。（图2-4）

作　　业：绘制24色相环1张，以三原色为基础，分别配出中间颜色，组成首尾相接的圆环。

作业要求：作业尺寸为20cm×20cm，外环半径7cm，内环半径5cm。

作业提示：绘制色相环时，可先确定三原色的位置，再混合出三间色并确定位置，依此类推可得到衔接自然的色相环。

第二节　色彩的基本属性

- ■ 训练内容：色相、明度、纯度的构成练习。
- ■ 训练目的：通过对色彩基本属性的理解，提高学生对色彩的认识，增强学生对
　　　　　色彩的表现能力。
- ■ 训练要求：徒手色彩练习。

色彩同时具有三种基本属性，即色相、明度、纯度。这三种属性虽各具特点，又相互关联，相互制约。

一、色相

色相就是色彩的相貌，如红、蓝、黄等。色相是色彩的首要特征，是区别各种不同色彩的最准确的标准。

改变色相的方法是把不同的色彩相互混合，便可得到更多色。如：黄色加入蓝色可以得到绿色，红色加入蓝色可以得到紫色。色相之间的渐变推移可以产生柔和自然的过渡效果，不同色相并置可得到不同的对比效果。(图 2－5 图至图 2－7)

图 2－5

图 2－6

图 2-7

二、明度

明度就是色彩的明暗程度。

任何色彩都存在明暗变化。在色相环中黄色明度最高，黄绿、黄橙色次之，绿色、蓝绿色又次之，红、蓝、紫、紫红明度更低一级，蓝紫色明度最低。另外，在同一色相的明度中还存在深浅的变化，如绿色中由浅到深有粉绿、淡绿、翠绿等明度变化。

色彩明度的改变，可以通过加白、加黑或加入明度不同的灰色来实现。如：在红色中加入不同量的白色，明度不同程度地提高；加入黑色，明度降低。（图2-8、图2-9）

三、纯度

又叫彩度，就是色彩的鲜艳程度。不同色相的色纯度是不同的。在色相环中红

图 2—8

图 2—9

图 2—10

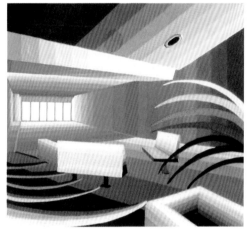
图 2—11

色纯度最高，其次是黄橙、黄、蓝紫、紫红，再次是黄绿，然后是绿和蓝，纯度最低的是蓝绿色。

　　一种色彩混入其他色相的色彩越多，纯度就会越低。黑、白、灰是无彩色，纯度等于零。当我们想改变色彩的纯度又不打算改变色彩的明度和色相时，可选择一种与该色彩明度相同的灰加入其中，即可得到纯度降低，明度、色相不变的色。（图2—10、图2—11）

　　作　　　业：色彩推移练习。应用色彩明度、纯度或色相的属性进行调色练习。
　　作业要求：绘制一张同时存在色彩三种属性变化的画，作业尺寸为20cm×20cm。
　　作业提示：可采用规律性的构图，注意色阶的均匀过渡。

图2-12

图2-13

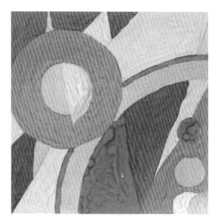

图2-14

图2-15

第三节 色彩的感觉与心理

■ 训练内容：色彩的多种感觉与心理表达练习。

■ 训练目的：通过色彩基础知识的学习，了解色彩的基本原理和基本规律，掌握色彩的情感特征。

■ 训练要求：徒手色彩练习。

色彩本身并无情感，它带给人的情感作用是由于人们对相同色的事物联想所产生的。不同波长的色彩光作用于人的视觉器官，通过视觉神经传入大脑后，通过以往的记忆及经验产生联想，这种联想会使人们的情感产生变化。

一、色彩的冷暖感

色彩本身并无温度，人类自身的生活经验赋予我们的一种感觉，看到一些色彩会产生冷暖的联想。如看到红色会想到火焰、太阳，看到蓝色会想到大海、冰块等。色彩的冷暖由色相决定，在色相环中红、橙、黄属于暖色调，蓝、蓝绿、蓝紫被称为冷色调，绿、紫色属于中性微冷色，黄绿、红紫为中性微暖色。(图2-15至图2-17)

色彩的冷暖与明度、纯度也有关，高明度、高纯度的色彩一般有冷感，低明

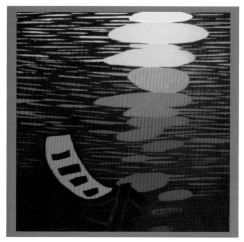

图 2-16 图 2-17

图 2-18 图 2-19 图 2-20

度、低纯度的的色彩一般有暖感；无彩色系中白色偏冷，黑色偏暖，灰色属中性。
(图 2-18 至图 2-24)

作　　　业：冷暖色调构成练习。

作业要求：手绘冷暖色调构成图 1 张，作业尺寸为 25cm × 25cm。

作业提示：可在同一画面中表现冷暖对比关系，注意画面整体的完整、协调。

图2—21

图2—23

图2—22

图2—24

图2-25

图2-26

图2-27

图2-28

二、色彩的轻与重

不同的色彩，看上去也有轻重不同的感觉。色彩的轻重感通常由明度决定，明度高的色彩感觉要轻，如白、浅绿、浅蓝、浅黄色等；明度低的色彩感觉要重，如藏蓝、黑、棕黑、深红、土黄色等。白色最轻，黑色最重。（图2-25至图2-30）

作　　业：色彩的轻重表达构成练习。

作业要求：手绘色彩的轻重表达构成图2张，作业尺寸为20cm×20cm。

作业提示：结合色彩的属性改变其轻重感觉，也要注意在造型与构图上表达轻重感。

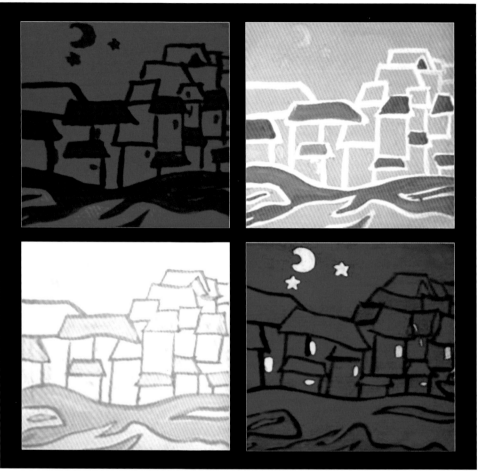

图 2—29

图 2—30

图 2—31

图 2-32

图 2-33

图 2-34

图 2-35

图 2-36

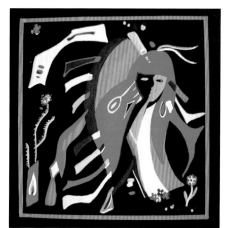
图 2-37

三、色彩的兴奋与沉静

　　色彩的兴奋与沉静感取决于刺激视觉的强弱。从色相上看，偏暖的色彩具有兴奋感，偏冷的色彩具有沉静感；高明度、高纯度的色彩具有兴奋感，低明度色、低纯度的色彩具有沉静感。色彩组合的对比强弱程度也会直接影响画面的兴奋与沉静感。(图 2-32 至图 2-37)

　　白与黑色给人以紧张的感觉，而灰色调给人平和的感觉。

　　作　　　业：色彩的兴奋与沉静对比练习。

　　作业要求：手绘色彩的兴奋与沉静对比构成图 2 张，作业尺寸为 20cm × 20cm。

　　作业提示：通过对色彩兴奋与沉静表现内容的学习，再结合联想，将自身情绪投入进来，会获得更具感染力的画面效果。

图2-38

图2-40

图2-39

四、色彩的华丽与朴素

色彩的华丽与朴素感与三种属性都有很大关系。暖色系给人的感觉华丽，而冷色给人的感觉朴素；纯度、明度高的色彩具有华丽感，纯度、明度低的色彩具有朴素感；有色彩系具有华丽感，无色彩系具有朴素感。

色彩的华丽与朴素感也与画面中色彩的对比有关，对比强烈的容易产生华丽感，对比弱的容易产生朴素感。（图2-37至图2-43）

作　　业：色彩的华丽与朴素对比练习。

作业要求：手绘色彩的华丽与朴素对比构成图2张，作业尺寸为20cm×20cm。

作业提示：结合生活常识与所学内容，调出具有华丽与朴素感觉的色彩。

图 2-41

图 2-42

图 2-43

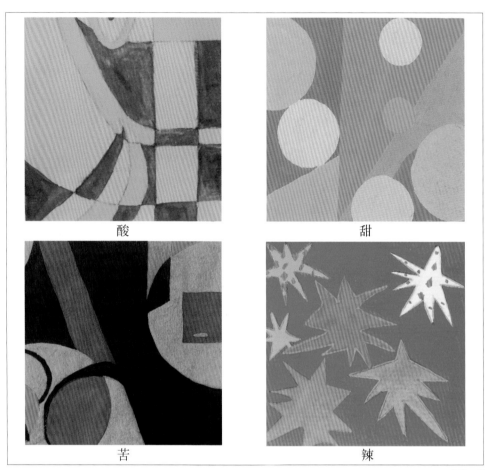

酸

甜

苦

辣

图 2—44

五、色彩的味觉

色彩带来的味觉感受和我们的生活经验息息相关。成熟果实的颜色往往属于橙色系，因此看到这类色会让人感觉到香甜；火红的辣椒带来的刺激感受让人看到大红色会感觉到辣味；黄绿色、绿色带有酸味；茶褐色让人联想到烧焦的苦涩味道。

通常，暖色系、明度高的色容易引起人的食欲，其中橙色是最能引起食欲的颜色；色彩搭配协调容易引起食欲，而单调或杂乱无章的搭配则容易让人倒胃口。（图2—44 至图 2—46）

作　　业：色彩的酸、甜、苦、辣味觉表达练习。

作业要求：手绘色彩的味觉表达图 2 张，作业尺寸为 25cm × 25cm。

作业提示：可以结合生活当中的色彩进行联想，在形态表现与构图上也要注意与相应的味觉感受相切合。

图 2—45

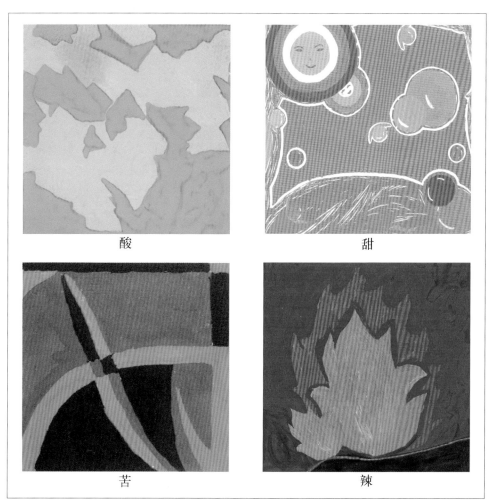

酸 甜

苦 辣

图 2—46

第四节 色彩的多维变化

■ 训练内容：色彩混合、对比、调和、采集构成练习。

■ 训练目的：通过训练提高学生对色彩美的感受理解能力和应用表现能力，加强学生对色彩多维变化效果的理解与应用能力。

■ 训练要求：色彩徒手练习。

一、色彩混合

色彩混合是指两种或两种以上色彩相互混合得到新的色彩。通常可分为加色混合、减色混合和中性混合。

图2-47

1．加色混合：也称为色光混合。色光的混合是色光量的增加，混合的色光越多明度越高，也越明亮。色光三原色是指橙红色光、蓝紫色光和绿色光。

2．减色混合：即色彩颜料的混合，混合后的色彩在明度，纯度上都有降低，混合的成分愈多，其明度愈低。减色混合的三原色就是通常所说的红（品红）、黄（柠檬黄）、蓝（湖蓝）。（图2-47）

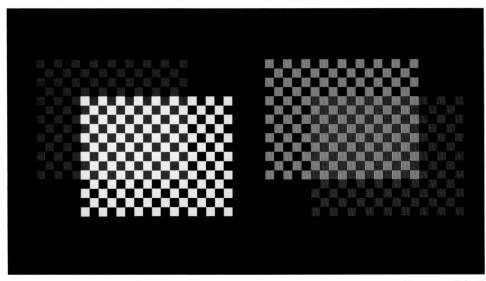

图2-48

图 2-49

图 2-50

图 2-51

图 2-52

3.中性混合：是一种特殊的混合方式，指混合后的色彩明度既没有提高，也没有降低。空间混合就是中性混合的一种。将不同的颜色并置在一起并与画面保持一定距离时，这些色在视网膜上的投影小到一定程度，就会在视觉上产生色彩的混合，如黄色块与红色块混合后产生的橙色效果，这种混合就是空间混合。（图2-48）

在绘画中也常会用到空间混合的技法。不同的色彩点、线或细小的色块交替排列，离开一段距离观察，这些色彩会在我们的视网膜上混合，出现新的色彩感受，

这就是空间混合法。(图2-49至图2-53)

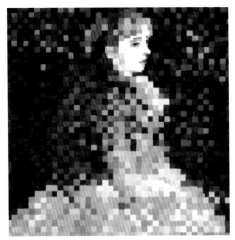

图2-53

作　　业：选一张绘画作品或图片，做空间混合构成。

作业要求：作业尺寸为20cm×20cm。

作业提示：可以先在选好的图片上用尺子打好小格子，然后概括、统一每个格子的色彩，按照每块格子的位置在画纸相应的位置上涂色。注意色块的大小和形状，色彩的调配要衔接自然才容易达到混合效果。

二、色彩的对比

色彩间存在着差异，两种以上的色彩在色相、明度、纯度上产生差异，它们之间的关系形成色彩的对比。

1. 色相对比

将一色相与其他色相并置，会相互影响而产生偏色现象，称为色相对比。如将橙色放置在黄色和红色的背景上，红背景上的橙色显得偏黄，黄背景上的橙色则会偏红。补色并置时产生的对比效果，会使双方因彼此的衬托更显出色。(图2-54、图2-55)

图2-54

图2-55

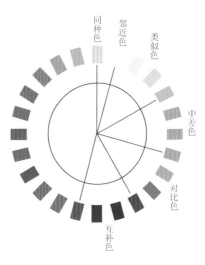

图2-56

色相的对比还可以通过色彩与其他色在色相环上距离远近不同，形成强弱不同的对比构成。如对比色对比、互补色对比等。（图2-56）

不同的色相对比关系带给我们的视觉效果是不同的，如：

同类色对比：在色相环上相距最近，色相区别不大，所以主要通过明度来表现。对比效果统一，但也因此会显得单调（图2-57）。

邻近色对比：邻近色在色相环上处于相邻位置，色彩对比微弱，对比效果柔和、朦胧、优雅。（图2-58）

图2-57

图2-58

图2-59

图2-60

图2-61

图2-62

图2-63

图2-64

对比色对比：对比色在色相环上属于相距较远的色，因此对比效果强烈、鲜明，具有明快、饱满、华丽的特点。但对比过于强烈的画面容易造成视觉疲劳，所以要采用一些调和手段统一画面。（图2—59）

互补色对比：互补色对比是在色相环上相距180度左右的两种色，也是最强色相对比。互补色对比效果强烈、刺激，但处理不当容易显得生硬、不协调，因此应用时要注意控制画面的对比强度。（图2—60）

除了以上色相对比关系，还有类似色对比、中差色对比，我们可在实践中感受其对比特点。（图2—61至图2—64）

作　　　业：三原色的同类色、邻近色、对比色、互补色调配练习。
作业要求：作业尺寸为20cm × 25cm。
作业提示：选择三原色，分别调配出同类色、邻近色、对比色、互补色。注意对比关系的准确性，可以色相环作参考。

2.明度对比

两种不同明度的色彩并置，会使得明度高的色更亮而明度低的色更暗。如将同明度的灰色同时置于白色和黑色的底上，黑底上的灰色显得更亮，白底上的灰色则显得更暗。（图2—65）

明度对比的强弱取决于色彩的明度差别，一般将明度标准分为九级，有"九级灰"之称。（图2—66）

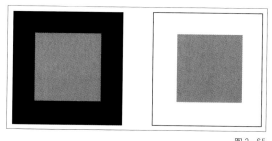

图2—65

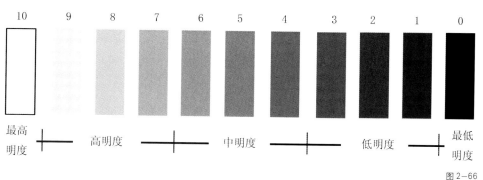

图2—66

| 10 | 9 | 8 | 7 | 6 | 5 | 4 | 3 | 2 | 1 | 0 |

最高明度　——　高明度　——　中明度　——　低明度　——　最低明度

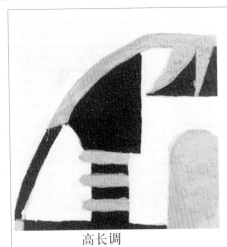 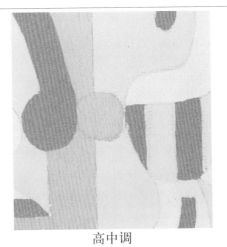 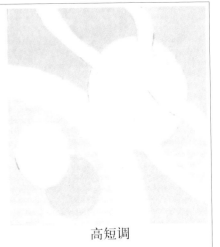

| 高长调 | 高中调 | 高短调 |

图 2-67

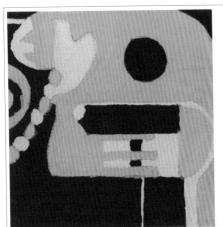

| 中长调 | 中中调 | 中短调 |

图 2-68

| 低长调 | 低中调 | 低短调 |

图 2-69

按色阶可以将明度对比分为高明度对比、中明度对比、低明度对比。每种明度对比中又可分为强、中、弱三种对比关系，我们称之为长调、中调、短调。

（1）高明度对比：在明度对比中，如果占画面面积最大、作用最强的色彩或色彩组合属于高明度色彩，那么画面的对比关系就是高明度对比。

高长调：在明度色标中明度相距超过 5 个色阶的对比属于高明度强对比关系，即高长调。画面效果鲜明、清晰，具有积极、活跃的视觉效果。

高中调：明度相差 3 个色阶以上、6 个色阶以下的对比属于高明度中强度对比关系，即高中调。画面效果明快、活泼，具有优雅、开朗的感觉。

高短调：明度相差 3 个色阶以下的对比属于高明度弱对比关系，即高短调。画面效果朦胧、柔和，具有优雅、软弱的感觉。（图 2—67）

（2）中明度对比：在明度对比中，如果占画面面积最大、作用最强的色彩或色彩组合属于中明度色彩，那么画面的对比关系就是中明度对比。

中长调：在明度色标中明度相距超过 5 个色阶的对比属于中明度强对比关系，即中长调。画面对比明确、稳重，具有坚实、稳定的感觉。

中中调：明度相差 3 个色阶以上、6 个色阶以下的对比属于中明度中对比关系，即中中调。画面饱满、协调，具有庄重、含蓄的特点。

中短调：明度相差 3 个色阶以下的对比属于中明度弱对比关系，即中短调。画面模糊、朦胧，具有含蓄、呆板的感觉。（图 2—68）

（3）低明度对比：在明度对比中，如果占画面面积最大、作用最强的色彩或色彩组合属于低明度色彩，那么画面的对比关系就是低明度对比。

低长调：在明度色标中明度相距超过 5 个色阶的对比属于低明度强对比关系，即低长调。画面对比强烈，具有压抑、苦闷的感觉。

低中调：明度相差 3 个色阶以上、6 个色阶以下的对比属于低明度中对比关系，即低中调。画

图 2—70

面朴素、厚实，具有低沉、厚重的特点。

低短调：明度相差 3 个色阶以下的对比属于低明度弱对比关系，即低短调。画面对比弱，具有沉闷、压抑的感觉。(图 2-69)

作　　　业：选择几个明度对比调子进行练习。

作业要求：作业尺寸为 25cm × 25cm。

作业提示：注意控制不同色相间的明度差，不要把色相的对比关系混淆到明度对比中。(图 2-70)

3.纯度对比

选一种色同时与低纯度色和高纯度色并置，其中和低纯度色对比会使色彩显得鲜艳，而与高纯度色并置则会使这种色彩变浊。如，将纯度相同的蓝色置于高纯度黄背景和低纯度绿背景上，其中在高纯度背景上的蓝色显得较浊，而在低纯度背景上的蓝色则显得鲜艳，彩度高。(图 2-71)

纯度对比的强弱取决于色彩纯度差别的大小，我们按色阶将纯度对比分为纯度强对比、纯度中对比，纯度弱对比。(图 2-72)

纯度强对比：是指纯度相差 5 级以上的对比关系，画面色彩鲜艳、对比强烈，具有生动、华丽、刺激的视觉效果。(图 2-73)

纯度中对比：是指纯度相差 4、5 级的对比关系，画面对比温和、自然，具有稳重、沉静的特点。过于稳重的画面容易

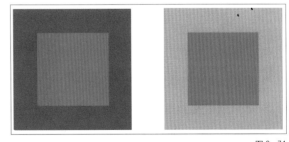

图 2-71

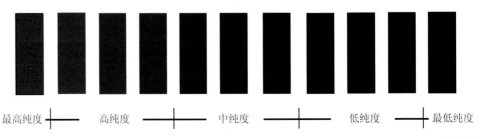

最高纯度 ├──── 高纯度 ────┤── 中纯度 ──┼──── 低纯度 ──┤ 最低纯度

图 2-72

缺乏生动的效果，可增加其他属性的对比来活跃画面。（图2－74）

　　纯度弱对比：是指纯度相差3级以内的对比关系，画面朦胧、含蓄，具有统一、朴素的特点。应用时也要注意不要让画面过于灰暗、模糊。（图2－75）

　　作　　业：纯度对比练习。

　　作业要求：作业尺寸为25cm×25cm。

　　作业提示：注意画面的整体效果，低纯度的色容易变"脏"，要控制画面的视觉效果。（图2－76、图2－77）

三、色彩的调和

　　色彩调和大体可分为两个方面：类似调和与对比调和。

　　1.类似调和

　　类似调和强调色彩要素中的一致性关系，追求色彩关系的统一。类似调和包括同

图2－73

图2－74

图2－77

图2－75

图2－76

一调和与近似调和两种形式。

同一调和：就是在色相、明度、纯度中保持某种要素完全相同，变化其他的要素。如色相统调就是将同一色相加入对比色双方以统一色调；明度统调则是在对比色双方加入不同量的黑或白，使色相保持不变但明度得到统一；纯度统调是在对比色中加入不同量但明度相同的灰色，使纯度获得统一效果。（图2-78至图2-80）

近似调和：就是在色相、明度、纯度三种要素中，保持某种要素近似，变化其他的要素。（图2-81）

图2-78

图2-79

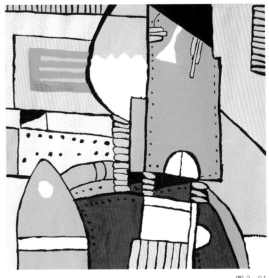

图2-80

图2-81

2. 对比调和

对比调和是以强调变化为目的而组合的和谐的色彩。在对比调和中，明度、色相、纯度三种要素可能都处于对比状态中，因此画面更具有活泼、生动、鲜明的效果。这样的色彩关系要达到某种既有变化又统一和谐，主要不是依赖要素的一致，而要靠某种组合秩序来实现，因此也称为秩序调和。如在对比各色中混入少量同一色，使各色具有和谐感；在对比各色的面积中，置放小面积的对比色，可增强调和感。(图 2—82 至图 2—85)

作　　业：色彩的类似调和与对比调和构成练习。

作业要求：绘制类似调和与对比调和构成图各 1 张，作业尺寸为 25cm × 25cm。

作业提示：类似调和练习要注意色彩三属性的统一与变化，对比调和要注意画面的活跃性与统一性。对比过于强烈，画面会显散乱。

图 2—82　　　　　　　　　　　　　　　　　图 2—83

图 2—84　　　　　　　　　　　　　　　　　图 2—85

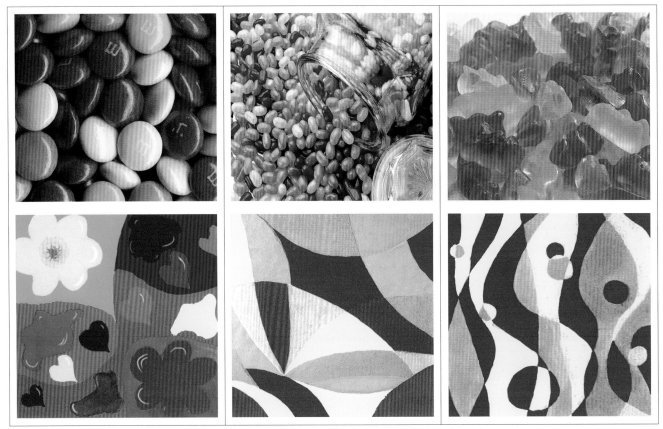

图2-86

四、采集重构

1.采集重构的概念

色彩的采集与重构，是在对自然色和人工色彩进行观察、学习的前提下，进行分解、组合、再创造的构成手法，也就是将自然界的色彩和人工色彩进行分析、采集、概括、重构的过程。

2.色彩的采集

色彩的采集范围很广，可以从自然的风景、动植物中采集，可以从各民族的传统艺术与民间艺术中采集，也可以从摄影图片、绘画作品中采集。总之，色彩的采集就是从平凡的事物中收集和提炼，给原来的色彩带来新的存在形式。（图2-86）

3.色彩的重构

重构是指将采集对象中采纳来的色彩元素进行新的组合，构成具有新的形象

图2-87

和特点的画面。要注意保持原来的主要色彩关系与色块面积比例关系，保持主色调
的色彩气氛与整体风格。（图2-87）

　　作　　业：选一张绘画作品或图片，对其色彩进行分析和提炼，然后重组新的构
成作品。

　　作业要求：作业尺寸为25cm × 25cm。

　　作业提示：注意分析原画的色彩关系和色块的面积比例，重构时要保持原有
的主要色彩关系和面积比例关系。

第三章　立体构成

第一节　立体构成概述

一、立体构成的概念

　　立体构成是指在三维空间中，把具有三维的形态要素按照形式美的构成原理进行组合、拼装、构造，从而创造一个符合设计意图的、具有一定美感的、全新的三维形态的过程。立体构成研究的对象主要是三维空间和三维物质材料，通过材料在三维空间的构成训练理解造型原理，探索造型规律，掌握造型方法。

二、立体构成的目的

　　人们生活在各种三维的形态环境中，从日常使用的各种物品，到所居住的环境乃至人类自身和整个宇宙，无一不是三维形态。对立体构成的学习，使学生掌握观察和创造立体的方法，培养创新意识，熟练运用各种材质创造出富有美感和实用价值的立体造型。

　　立体构成是研究和设计三度空间的艺术，是设计专业的基础学科之一，广泛运用于建筑设计、室内环境设计、家具设计、工业产品设计、展示设计、雕塑设计等领域。（图3-1至图3-6）

图3-1

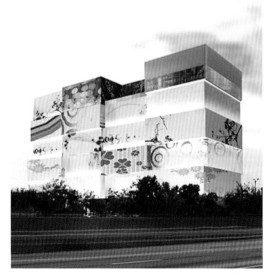

图3-2

图 3-3

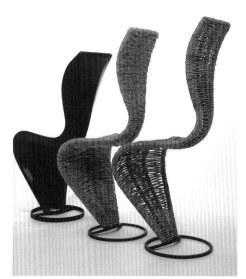

图 3-4

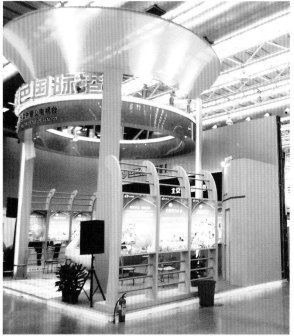

图 3-5

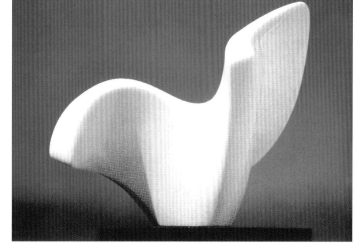

图 3-6

第二节　立体构成的基本元素

■ 训练内容：形态要素、材料要素、美感要素在设计中应用的信息收集及分析。

■ 训练目的：通过训练让学生了解任何一个立体造型基本上都是由形态、材料和美感三要素构成，培养学生敏锐观察思考和分析的能力。

■ 训练要求：立体构成基本要素在设计中应用的分析报告。

一、形态要素

1.形态的概念

形态不等于形状，它是指立体物的整个外貌，由无数个角度、体面形成的形状所构成的一个完整的概念体。

2.形态的特征

形态总体上可以分为具象形态和抽象形态。

具象形态是一种模仿自然的基本思路，是模仿自然的形态经过变形、夸张、秩序的加工而产生，是造型初级阶段。如模仿花卉形态的家具造型，模仿动物形态的日用品等。(图3-7、图3-8)

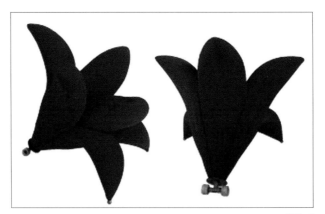

图3-7

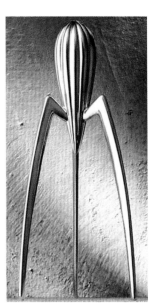

图3-8

抽象形态是在自然形态的模仿造型之上，再度提炼和简化，是具象形态的升华，是人类对美的追求心理的一种新的思维方式，属于造型的进一步阶段。它是以点、线、面、体的基本元素组成。在立体构成中，抽象形态——尤其是点、线、面、体元素的训练是我们的主要学习任务。(图 3-9 至图 3-11)

二、材料要素

1. 材料的概念

在立体构成的实际操作中，首先必须把视觉形态落实为某种材料，这是进行造型的物质基础。

2. 材料的特征

材料决定了立体构成的形态、色彩、肌理等心理效能，也决定了立体构成造型的加工和强度等物理（或化学）效能。

材料是立体构成的物质基础，是形态、色彩、肌理的载体，不同材料所引起的心理感受是不一样的（如材料的强度、柔软度、韧性、张力、可塑性、色彩等的表现），构成不仅仅停留在材料的原始属性上，而是通过艺术手段，选择适当的材料和加工方法（如折叠、刨削、锯锉、凿钻、切割、烧烫、拼贴、焊接、镶嵌、拧绞

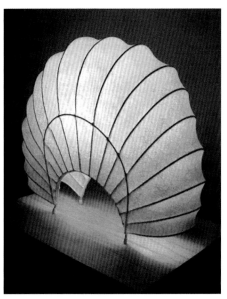

图 3-9

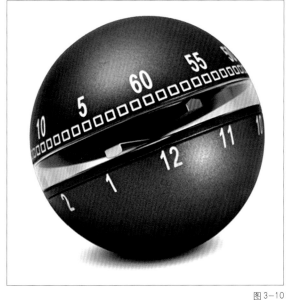

图 3-10

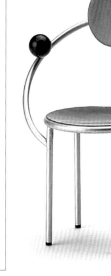

图 3-11

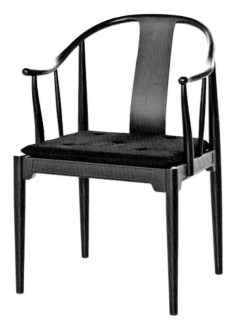

图3-12

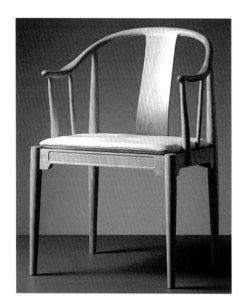

图3-13

等工艺），赋予材料艺术生命力，从而达到最佳视觉和触觉的艺术效果。(图3-12、图3-13)

三、美感要素

1.美感的概念

美感主要源于心理的感觉，心理感觉是指人脑对直接作用于感觉器官的客观事物的反映，是由感觉所受的刺激引起视知觉的兴奋传导，并且根据以往的知识经验来理解对象的。美感要素要求综合各要素以达到完美的造型。

2.美感的特征表现

立体构成中，美感要素主要体现在以下几方面：量感，动感，空间感，肌理感和色彩感。

量感可以理解为重量感、数量感、体量感等；动感表现为扩张、伸张，充满活力，具备健康向上的精神状态；空间感主要指空间给人的心理感觉；肌理感是指物质材料表面的质感，是材料表面的纹理、构造组织给人的心理感知反映；色彩感是我们认知形态的重要因素，不同的色彩会给人带来不同的心理和感官效果。(图3-14至图3-19)

追求材质美是构成艺术的升华，是不断认识的过程。而对材质的认识与理解要从视觉、触觉以及两者的结合上才能真正实现。

作　　业：收集有关具象形态和抽象形态应用、材料应用、美感应用的图片并进行分析。

作业要求：以书面报告形式呈现，其中包含相关图片10张。

作业提示：可拍摄生活中有关美感图片，也可利用图书馆和网络等手段进行图片信息收集，并逐一进行分析，总结美感要素在设计中运用的规律和方法。

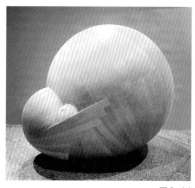

图 3-14

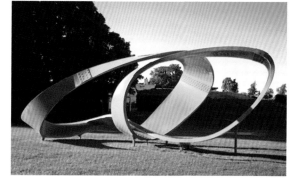

图 3-15

图 3-16

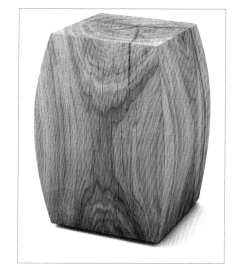

图 3-17

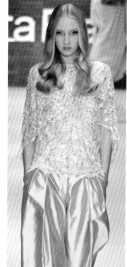

图 3-18

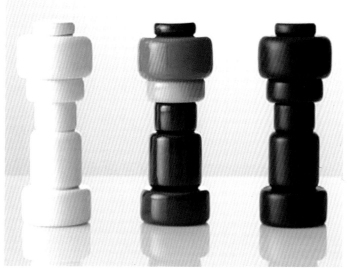

图 3-19

第三节 形式美法则

■ 训练内容：立体构成的多种形式法则练习。

■ 训练目的：通过训练使学生掌握在立体构成中形式美的多种表现方式，能够运用不同的设计元素与表现手段创造美的构成形式，培养学生对立体造型的把握能力。

■ 训练要求：分组进行立体构成造型练习。

一、对称与均衡

1. 对称

在立体构成中，对称是指借助中分线，能使造型上下、左右两部分的形量相等或形态重合。这样构成的形即为对称形，这样的形体便是对称形体。对称的构成手法能营造庄重、严肃、条理、静穆、完美的效果，处理不当也会产生呆板、笨拙的弊病。（图3—20至图3—22）

2. 均衡

均衡也称"平衡"，是以支点为重心点，从视觉上保持相异形体两侧的力学平衡形式。就对称法则而言，均衡属动态的造型类型，能产生较好的构图样式，具备轻快、活泼的视觉效果，富于力度感和动感美；但均衡失度也会造成杂乱、无序的局面。（图3—23至图3—25）

作　　业：应用对称与均衡的形式美原则，分组完成立体构成作品。

作业要求：立体构成造型，三到四人一组，作业尺寸为30cm×30cm×30cm。

作业提示：对称的造型比较容易掌握，均衡要通过把握立体造型中各种位置、特征和强度，使得静态的作品展现出均衡动态生命的美感。

二、对比与调和

1. 对比

对比是元素之间相互的比较。突出构成要素中对抗性因素，可使造型、色彩效果更生动、活泼，个性鲜明。对比的手法运用应该以适度为原则，可以夸张，但不

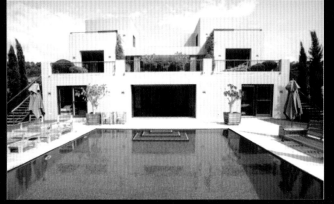

图 3-20

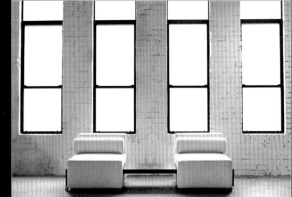

图 3-21

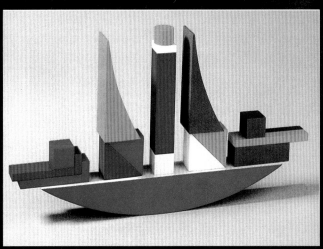

图 3-22

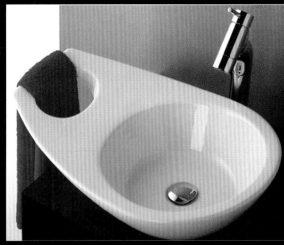

图 3-23

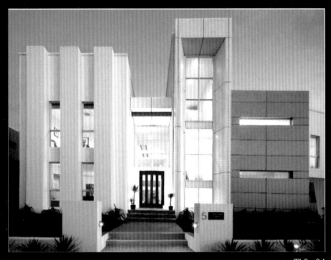

图 3-24

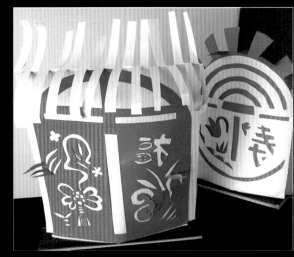

图 3-25

能过分，否则会使构成效果变得混乱无序。（图3—26、图3—27）

2.调和

调和是一种秩序美，它强调物质形态的共同性，由此产生物质形态的整体感和安定感。在立体构成时，使用对比的手法太多，则要用调和的手法来改善，调和具有协调秩序、强调统一作用，它可弥补对比中的不足之处。但调和手法使用不当，也容易使构成产生呆滞乏味、死气沉沉的负面效果。（图3—28、图3—29）

3.对比与调和的关系

对比与调和之间是对立的矛盾关系，在实际应用时是互为制约的。对比强调物质形态的丰富多样性，而调和则要求区域内物质形态应具有一定的整体共性，即存在一些规律性的因素。立体构成在许多方面体现出对比与调和的关系。（图3—30至图3—35）

作　　业：创作对比与调和立体构成作品一幅，造型必须具备两种以上视觉元素的对比，并要用调和的因素协调画面。

作业要求：立体构成造型，三到四人一组，作业尺寸为30cm × 30cm × 30cm。

作业提示：注意对造型整体与局部、实体与空间的关系进行调整，对造型整体感进行控制。

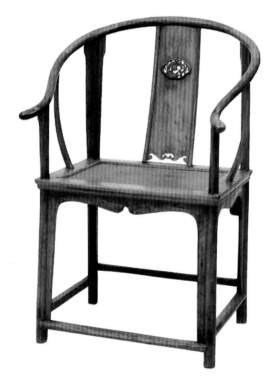

图3—26

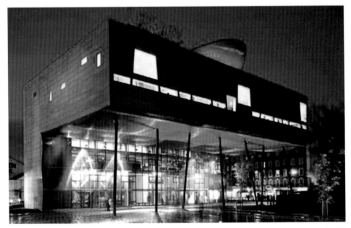

图3—27

图 3—28

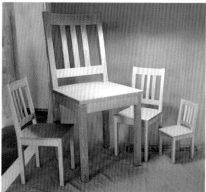

图 3—29

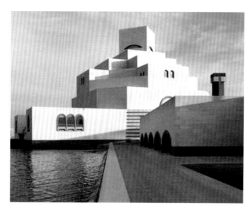

图 3—30

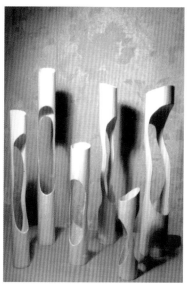

图 3—31

图 3—32

图 3—33

图 3—34

图 3—35

三、节奏与韵律

1. 节奏

节奏在立体构成的集中表现为形态、色彩、肌理等造型元素既连续又有规律、有秩序的变化。它能引导人的视线运动方向，控制视觉感受的变化规律，给人的心理造成一定的节奏感受，并使人产生一定的情感活动。（图3-36、图3-37）

2. 韵律

韵律的表现是构成中表达动态感觉的造型方法之一，在同一要素反复出现时，会形成运动的感觉，使画面充满生机；在一些凌乱的东西上加上韵律，则会产生一种秩序感，并由这种秩序的感觉与动势萌发生命感。（图3-38、图3-39）

3. 节奏与韵律的关系

在立体构成中，有规律、有秩序的造型构成重复排列出现即产生立体空间的节奏效果；节奏呈现起伏、快慢的变化就产生了韵律。节奏体现的是局部造型形态，而韵律把握着整体的造型因素。（图3-40、图3-41）

作　　业：运用立体构成的基本元素做节奏与韵律的形式表达练习。

作业要求：立体构成造型，三到四人一组，作业尺寸为30cm×30cm×30cm。

作业提示：可以综合利用形态和材料，组合成有秩序的、有规律的造型，用重复排列的手法来控制立体造型的节奏和韵律。

图3-36

图3-37

图 3—38

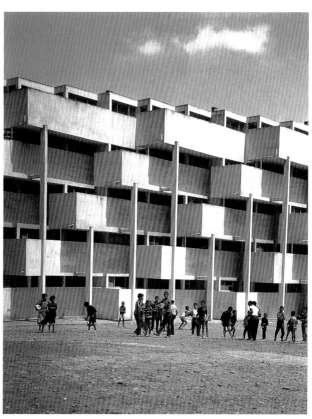

图 3—39

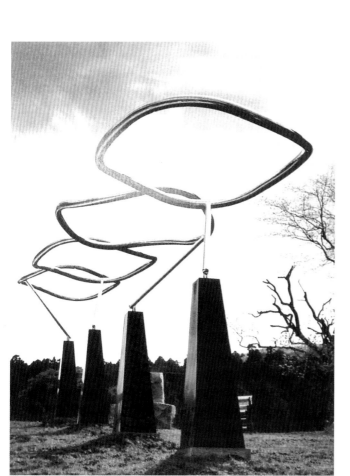

图 3—40

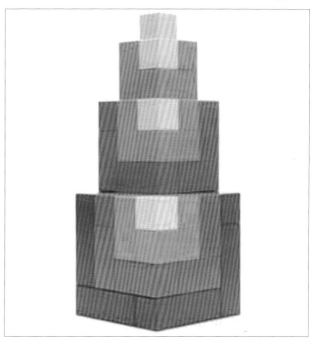

图 3—41

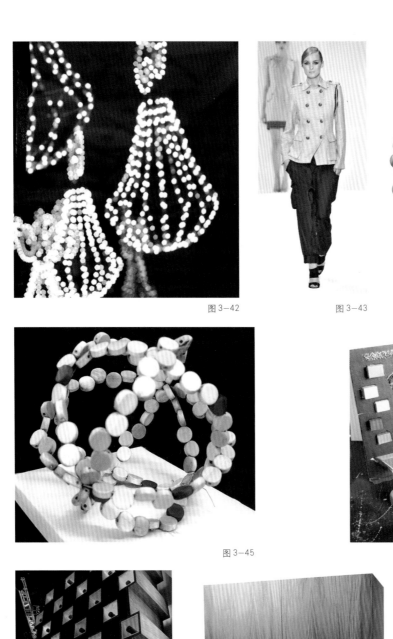

图 3-42

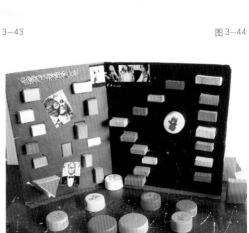

图 3-43

图 3-44

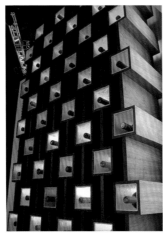

图 3-45

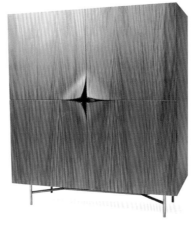

图 3-46

图 3-47

图 3-48

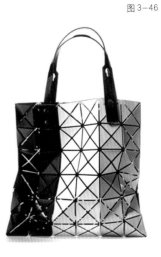

图 3-49

第四节　立体造型制作技术

■ 训练内容：立体构成中点材、线材、面材、块材的立体构成造型的练习。

■ 训练目的：培养学生对基本形态要素材料立体构成造型的表现能力，提高学生
的创造性思维能力和基础造型能力，使其掌握理性和感性相结合的
设计方法，为专业设计提供方法和途径。

■ 训练要求：立体构成作品。

　　立体构成的形态具有一定的三度空间，立体构成中的点、线、面、体都是占
有三度空间的实体。因此，立体构成的材料形态要素又称为点材、线材、面材、体
（块）材。

一、点材立体构成

　　1.点材的概念

　　在立体构成中，点材是一种表达空间位置的视觉单位，不管它的大小、厚度、
形状怎样，只要它同周围其他形态相比是最小的视觉单位，我们都可以称之为
"点"材。

　　2.点材的特征

　　点材在视觉感受中具有凝聚视线和表达空间位置的特性，在视觉艺术信息的
传达中总是先取得心理的表象，是关系到整体造型的重要因素。"点"的造型也
很容易集中我们的视线，如黑夜中的LED灯、服装上美丽的饰扣等，都会引起我
们注意。（图3—42至图3—45）

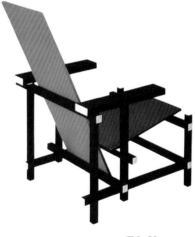

图3—50

　　3.点材的构成形式

　　①秩序规则，聚集排列的点。（图3—46、图3—47）

　　②面的交界处、顶点产生的点。（图3—48、图3—49）

　　③线的顶端产生的点及结构中设立的点。（图3—50、图3—51）

　　④打洞、挖孔设立的点。（图3—52、图3—53）

　　作　　业：点材立体构成练习。

图3—51

作业要求：点状材料，作业尺寸为30cm×30cm×30cm。

作业提示：选用常见、熟悉的材料，在空间造型中注意材料连接形式和造型美感，并突出点材表现的独特性。注意材料的表面处理和肌理效果。（图3-52、图3-53）

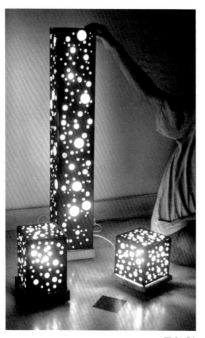

图3-52

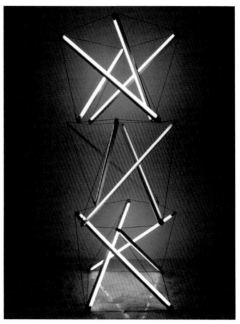

图3-53

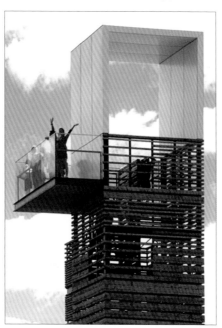

图3-54

图3-55

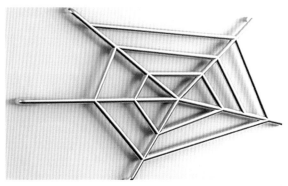

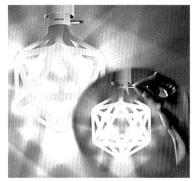

图 3—56 图 3—57

二、线材立体构成

1.线材的概念

在立体构成中，线材表达构成的长度和轮廓。造型的粗细限定在必要的范围之内。与周围其他视觉要素比较，能充分显示连续性质，并能表达长度和轮廓特性的形态，都可以称为线。

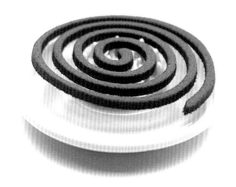

图 3—58

2.线材的特征

线材按形态可分为：直线、折线和曲线。直线具有硬朗、质朴、峻锐的气质；折线是按几何角度转折的线，具有刚劲、跃动的感觉；曲线是柔韧而转折平滑的线，具有柔美、充满动感等特征。（图 3—54 至图 3—59）

3.线材的构成形式

线材或连接或不连接，或重叠或交叉，依据线的特性，在粗细、曲直、角度、方向、间隔、距离等排列组合上变化无穷。具体有垂直构成、交叉构成、框架构成、转体构成、扇形构成、曲线构成、弧线构成、乱线构成等。（图 3—60 至图 3—65）

作　　业：线材立体构成练习。

作业要求：线状材料，作业尺寸为 30cm × 30cm × 30cm。

作业提示：选用熟悉的材料。在空间造型中，突出线材表现的独特性，力求造型美观。注意材料的表面处理和肌理效果。

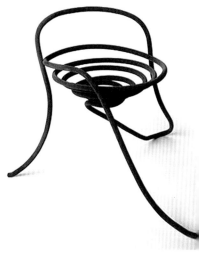

图 3—59

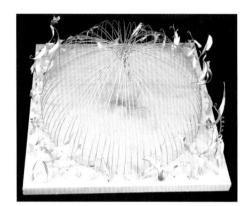

图 3-60

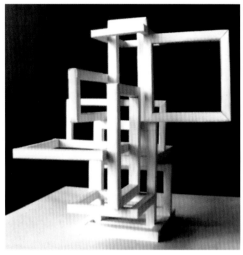

图 3-61

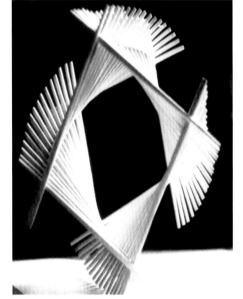

图 3-62

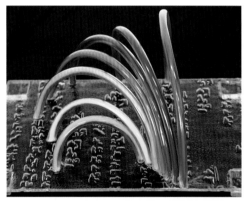

图 3-63

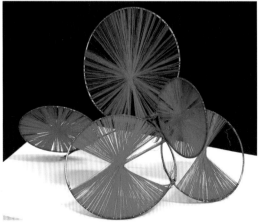

图 3-64

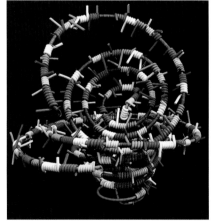

图 3-65

三、面材立体构成

1.面材的概念

在立体构成中，面材拥有长、宽的平薄形态。只要造型在厚度、高度与周围环境比较显示不出强烈的实体感觉时，它就属于面的范畴。

2.面材的特征

面材的外轮廓线最终决定了面的外貌。面材的种类有规则面和非规则面两种，实际应用时可分为平面与曲面两类：

①平面有规则外形平面与不规则外形平面之分，具备了简洁单纯、平坦刚硬、稳定且具有延伸的面积扩张感。(图3—66、图3—67)

②曲面有规则的几何形外形曲面与不规则的自由形外形曲面之分。几何形曲面完美、规范；自由形曲面自然活泼，极富动感变化或节奏、韵律变化。(图3—68、图3—69)

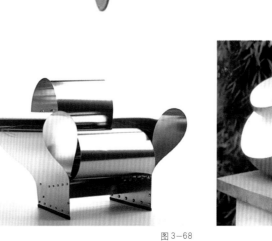

图3—67

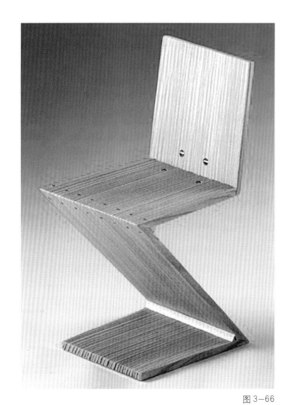

图3—66

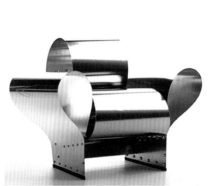

图3—68

图3—69

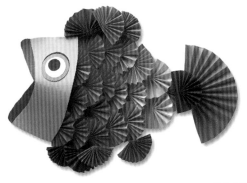

图3-70

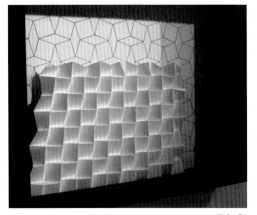

图3-71

3.面材的构成形式

面材的构成是空间分割、规划的重要训练方式，实用性能非常强。其构成方式主要表现在以下几个方面：①面材半立体构成；②面材板式排列立体构成；③面材柱式立体构成。

①面材半立体构成

半立体构成是在平面材料上对某部位进行立体造型的加工方法，主要通过折叠、引拉、挤压、粘贴等方式使面材呈现规定的立体起伏变化，还可以进行切割、挖洞、卷曲成柱体等造型。（图3-70至图3-76）

②面材板式排列立体构成

面材的空间表现主要是通过面材自身存在的状态，以及面材空间组合状态实现出来的。（图3-77、图3-78）

③面材柱式结构立体构成

面材柱式结构是一种相对独立的造型式样，主要通过面材的弯曲、折曲、连接而形成的封闭式的具有体积感的空心结构。（图3-79至图3-83）

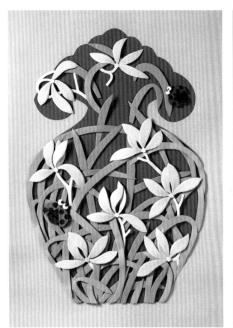

图3-72

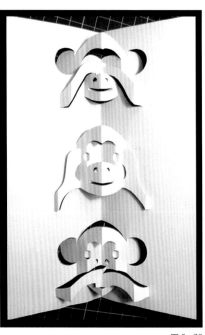

图3-73

图3-74

图 3-76

图 3-75

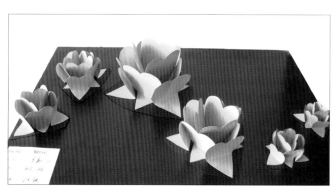

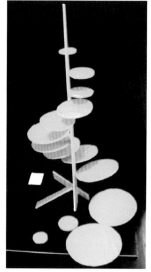

图 3-77

图 3-78

　作　　业：面材半立体构成、板式排列立体构成、柱式结构立体构成练习。

　作业要求：半立体效果的作业尺寸为 30cm × 30cm；板式排列、柱式结构的作业尺寸为 30cm × 30cm × 30cm。

　作业提示：1.选用常见、熟悉的材料，在平面或色彩构成的基础上转换成半立体构成，提倡采用废旧材料和廉价材料，但选择材料上应充分考虑材料本身的语言特征。2.表达主旨明确，创意新颖，注意材料连接形式和造型美观，体现面材的排列方式。3.考虑形式美要素；布局合理，做工精细；以卡纸表现为主。

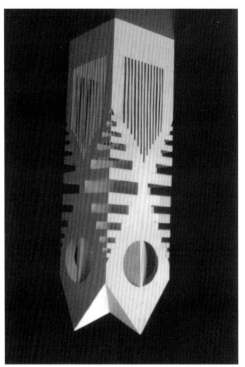

图 3-79

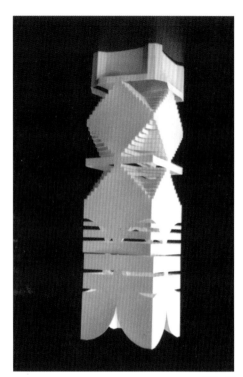

图 3-80

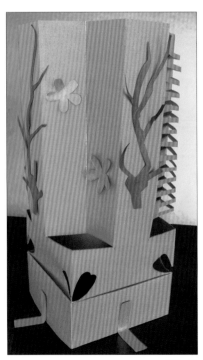

图 3-81

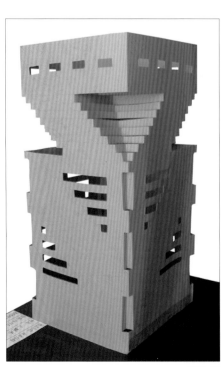

图 3-82

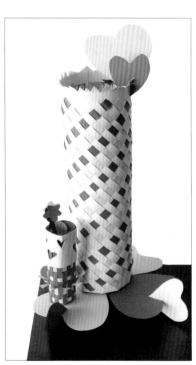

图 3-83

四、块材立体构成

1. 块材的概念

在立体构成中，体是可以看得见、摸得着、占有三度空间的实体，它能最有效地表现空间立体，同时呈现出极强的量感。块也称为体，块材的构成也称体的构成。

2. 块材的特征

块材是在空间中具有一定体积的实体形态。块材大致可分为几何块材和非几何块材。最常用的几何块材有球、柱、锥、立方体及其变形形体。（图3-84至图3-89）

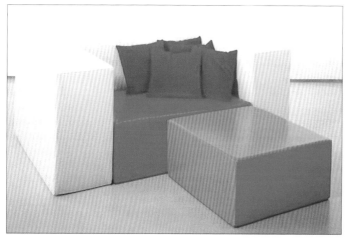

图3-84

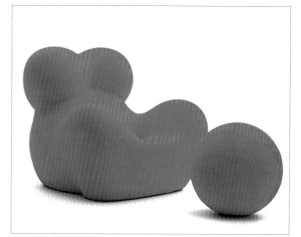

图3-85

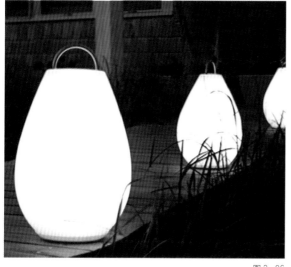

图3-86

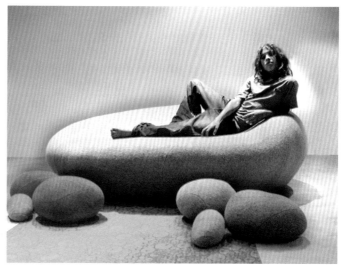

图3-87

图 3-88

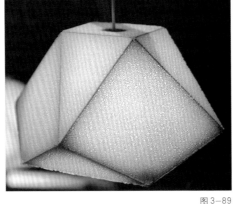

图 3-89

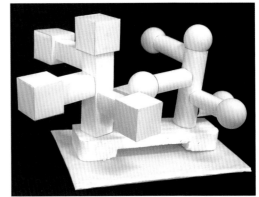

图 3-90

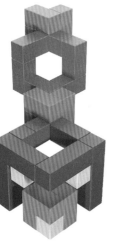

图 3-91

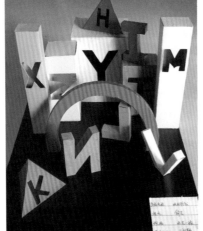

图 3-92

3.块材的构成形式

①块材的形体切割

对已有形态进行切割可以得到新的形态，若将切割后的形态进行重新组合，可创造出立体造型新的空间。(图 3-90、图 3-91)

②块材形体组合

形体的组合是加法造型，这种加法不是随意的增加组合，而是对形态与形态之间、形态大小之间的关联性的有效把握。组合主要通过块体的位置、数量、方向的变化，来获得整体形态的变化。(图 3-92、图3-93)

作　　业：块材立体构成练习。

作业要求：使用体状材料完成立体构成作品，作业尺寸为 30cm × 30cm × 30cm。

作业提示：利用体的各种体块关系进行折叠、粘贴和切割处理。作品表达准确，材料不限，制作精细，造型美观。

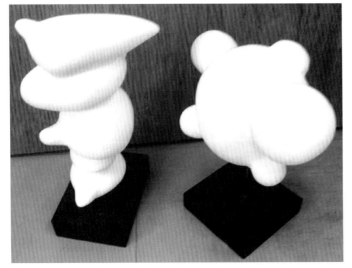

图 3-93

第五节　材料的特性与表现

- ■ 训练内容：立体构成常用材料及点、线、面、块材料的特性表现。
- ■ 训练目的：通过对材料本身的形态、特性的认知与挖掘，培养学生运用多种材料解决空间、立体问题的能力。
- ■ 训练要求：综合材料立体构成练习。

一、常用材料的特性表现

1.纸类材料

在立体构成中,纸是最方便、最基本的材料，它具有优异的定形性和可塑性，价格便宜，工艺简单，是学习立体构成的理想材料。各种卡纸、手工纸、艺术纸和铜版纸都是立体构成中常用的纸张。纸表现方法通常分为折纸、纸雕和纸塑三种。(图3-94至图3-96)

图3-94

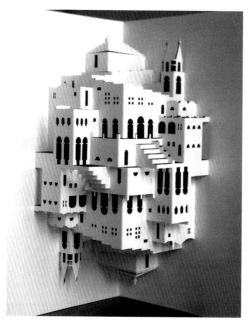

图3-95

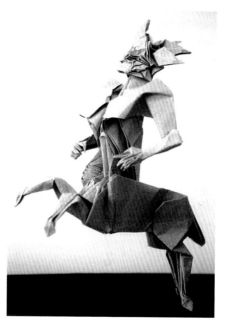

图3-96

2. 布绳材料

各种布绳材料都是软性材质，可以构成千变万化的"软雕塑"。表现手段有：折叠、镂空、包缠、剪切、抽纱、编织、系结、缠绕等。通过不同的手段，可以表现出半立体的浮雕感和三维立体的装饰造型。(图3-97、图3-98)

3. 竹木材料

如果说纸、布是人造材料，那么竹、木、藤则是天然的造型材料。其优点是加工容易，质量轻，既有硬性，又有柔性，拉伸强度大，外表美观。但由于竹、木是有机体，会扭曲胀裂、变形；因此加工时要注意适应材料特性，成品要上蜡或涂油漆以防腐。(图3-99、图3-100)

4. 泥石材料

在立体构成练习中，使用较为方便的一些材料，如雕塑泥土、水泥、石膏粉、滑石粉，还有砖、瓦、沙、石等材料。这些材料除了本身可加工成型之外，还可以与其他材料混合使用，使立体构成的造型充分体现出综合材料的表现力。(图3-101、图3-102)

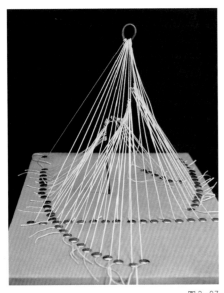

图3-97

图3-98

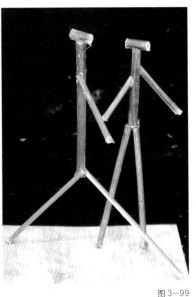

图3-99

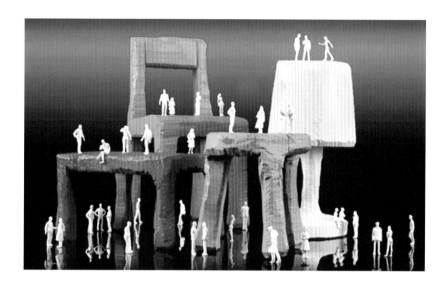

图 3—100

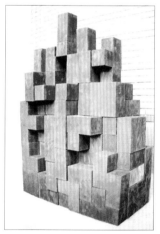

图 3—101

图 3—102

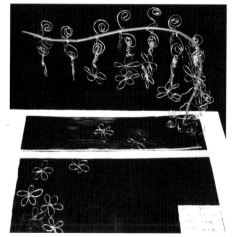

图 3—103

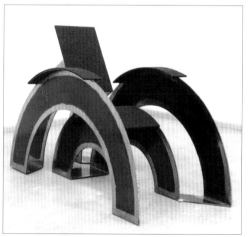

图 3—104

5.金属材料

金属材料有光泽、磁性、韧性的视觉感。金属的种类很多，在立体构成中常以钢、铁、铜、铝为主。金属材料常成型为线、棒、条、管、板、片等形状。金属材料的加工工艺常用的有五种，即切割、弯曲、打造、组接、抛光。（图3-103、图3-104）

6.废旧材料

废旧材料指现代工业中的各种垃圾，如：各种废弃的竹、木、布、绳、轻工业产品、生活用品以及废旧的五金材料、机器零件等。（图3-105至图3-110）

二、点、线、面、块（体）材料的特性表现

点材具有活泼、跳跃的感觉；线材具有长度和方向，在空间能产生轻盈感、锐

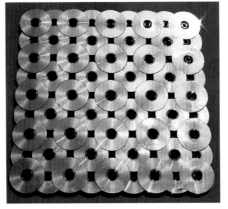

图3-105

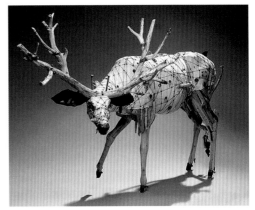

图3-106

图3-107

图3-108

图3-109

图3-110

利感和运动感；面材的表面有扩展感、充实感，侧面有轻快感和空间感；块材是具有长、宽、高三维空间的实体，能表现出很强的量感，给人以厚重、稳定的感觉。（图3-111至图3-120）

作　　业：综合材料立体构成练习。

作业要求：以小组为单位，三五人一组设计同一主题，作业尺寸不限。

作业提示：以生态及环保材料为主，配合使用其他材料。选用材料时注意把握材料的特性、肌理与形态塑造之间的关系。注意材料之间的连接关系，重视节点处理。

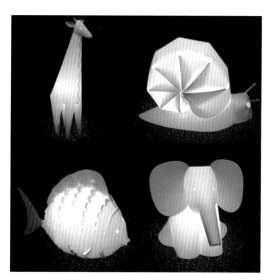

图3-111

图3-112

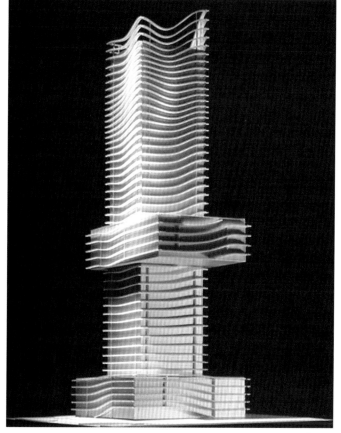

图3-113

图 3—114

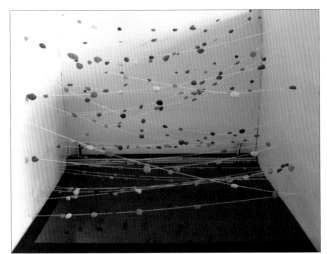

图 3—115

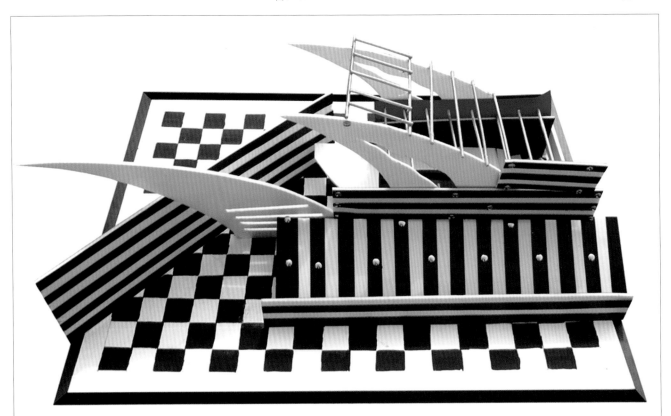

图 3—116

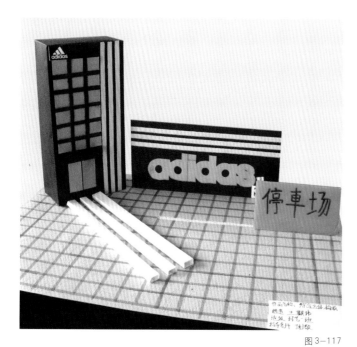

图 3—117

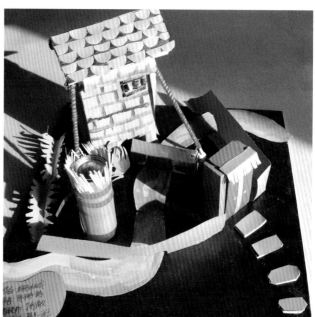

图 3—118

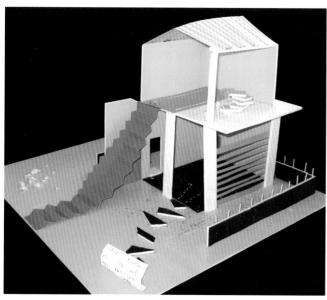

图 3—119

图 3—120

第四章 构成在艺术设计中的应用

第一节 构成在平面设计中的应用

- ■ 训练内容：三大构成在平面广告设计和包装设计中的应用。
- ■ 训练目的：通过实例分析和应用课题训练，使学生了解平面设计的特点与要求，学会将三大构成的知识方法、表现技能融会贯通于平面设计中，在实践中提高创新、灵活应用的能力。
- ■ 训练要求：三大构成在平面设计中的应用练习。

一、构成在平面广告设计中的应用

1. 平面广告设计与构成

平面广告设计通过对商品功用、造型风格、色彩、材质、消费视觉心理、市场特点等因素进行分析归纳，构成独具魅力的画面形象，产生强大的视觉冲击力。其目的为引起消费者的购买欲。构成是研究造型艺术设计的基础，是对形态、色彩与构图等方面的研究，它对平面广告设计有着重要的理论指导和实践意义。

图4-1

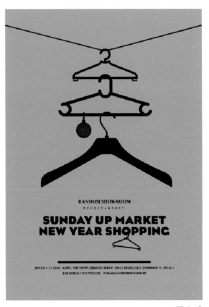

图4-2

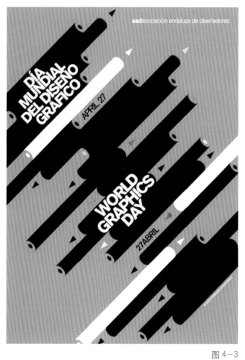

图 4—3

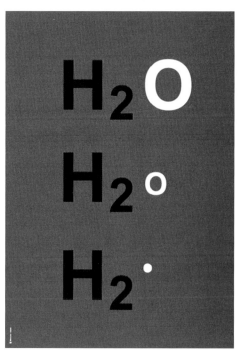

图 4—4

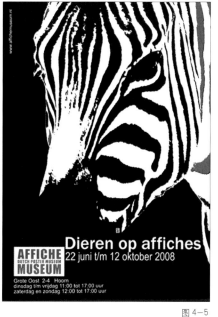

图 4—5

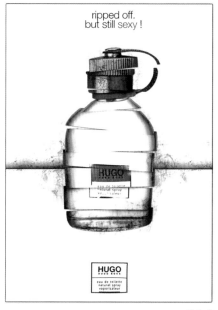

图 4—6

图 4—7

平面广告设计强调画面中元素的平衡性、节奏感以及合理的图画与文字的关系。在平面广告设计中以构成的观念将图形、文字等要素从点、线、面的编排及外观色彩的审美等方面来进行设计，将构成学的形式法则——均衡、呼应、对比、重复、特异、渐变、发射等表现手法运用到平面广告设计的构图中，对平面广告中的商品图形、文字、色彩等元素重新编排，以突出广告主题，产生简洁而醒目的视觉效果。(图4-1至图4-7)

2．实例分析

平面构成应用体现：图4-8为法国服装设计师讲学的招贴广告。该图采取燕尾服衣襟造型，整体为点线面综合对比构成，纽扣为"点"，手写体签字以及文字的排列形式都以"线"的形象出现，"面"由画面分割的三大色块形成。构图均衡，画面简洁精练，具有很强的视觉冲击力。

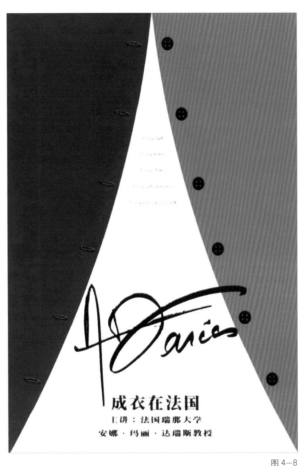

图4-8

色彩构成应用体现：作品将法国国旗色彩红白蓝三色作为基色，紧扣表达主题"成衣在法国"。另外，三色纯度较高，且对比强烈，少量的黑色又使得画面统一调和，整体具有丰富鲜明又协调一致的视觉效果。

作　　业：平面广告设计练习。

作业要求：环境保护主题平面广告设计，作业尺寸为29.7cm×42cm。

作业提示：设计作品应着重主题表达、完整的信息传达，以构成的理念进行广告画面中图形、文字、色彩的编排，体现画面美感。

二、构成在包装设计中的应用

1. 包装设计与构成

包装设计即指选用合适的包装材料，运用巧妙的工艺手段，为包装商品进行的容器结构造型和美化装饰设计。从中可以看到包装设计的三大构成要素，即形态要素、构图要素和材料要素。这与三大构成的研究内容相一致，在包装设计中最能体现三大构成的综合应用。

形态要素，作为造型的素材，本来都是杂乱的，必须借助形式法则给以合理的组织安排，才能构成实质有用的样式。形态的法则也即是构成的法则，是决定一切形状和结构的关键。我们在考虑包装设计的形态要素时，要从构成法则的角度去认识它，结合产品自身功能的特点，将各种因素有机、自然地结合起来，以求得完美统一的设计形象。

包装设计中的构图是将商品的商标、图形、文字和色彩等要素合理、有秩序、巧妙地加以组合，形成包装外在的视觉形象。包装设计中千变万化的构图形式都是以变化与统一、对比与调和等构成法则为依据。

包装材料是指制作各种包装容器和满足产品包装要求所使用的材料。在产品包装设计过程中，研究包装材料结构和性能，合理选择包装材料，是进行包装设计的重要条件之一。这与在立体构成表现中强调材料的选择和组合是一致的，在构成中

图4-9

图4-10

图4-12

图4-11

图4-13

图4-14

要利用材料的某些特性来完成结构上或视觉上的创造，要通过材料的肌理和加工技术来达到视觉上的审美要求。

色彩的选择与组合在包装设计中是非常重要的，往往是决定包装设计优劣的关键。追求包装色彩的调和、精练、单纯，实质上就是要避免包装上用色过多。五颜六色未必引人喜爱，反倒给人一种华而不实的印象，使人产生眼花缭乱之感。恰当使用简约的色彩语言，更能最大限度发挥色彩的潜能。(图4-9至图4-14)

2．实例分析

平面构成的应用体现：图4-15为可口可乐瓶的新包装设计，包装容器的表面由具有活力的字母曲线构成，干净整洁，字母同时具有标贴和装饰作用，给人以轻松、动感的视觉形象。

色彩构成的应用体现：红白二色是可口可乐公司的企业标准色，象征健康和洁净，运用于包装设计，具有强烈的视觉效果。大面积的红色使视觉产生积极、迫近和扩张感，容易使人注目、兴奋、激动；白色起到衬托红色的作用，使红色的个性更加鲜明而醒目，整体色调明快而响亮。

立体构成的应用体现：包装容器的形态在以往瓶体的基础上更加平滑、优美，创新和亮点在于标贴将瓶身全部包裹起来，整体感非常强，新颖美观，表现出更高档次的肌理特性与表情，能给消费者留下深刻的印象。

作　　业：包装设计练习。

作业要求：食品类包装设计，包括容器形态或纸盒结构及其表面装饰设计，作业尺寸不限。

作业提示：可参考生活中或各类商品包装设计的表现形式，从容器形态或纸盒结构设计、包装的材料以及包装盒上的图案表达等方面进行思考和表现，也可进行产品的系列包装设计。

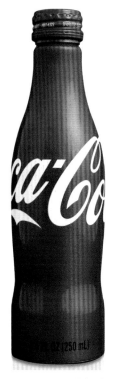

图4-15

第二节　构成在产品设计中的应用

- 训练内容：三大构成在电子产品设计和家具设计中的应用。
- 训练目的：通过实例分析和应用课题训练，使学生了解产品设计的特点与要求，学会将三大构成的知识方法、表现技能融会贯通于产品设计中，在实践中提高创新、灵活应用的能力。
- 训练要求：三大构成在产品设计中的应用练习。

一、构成在工业产品设计中的应用

1. 工业产品设计与构成

产品造型设计涉及技术和艺术两大领域的新兴交叉学科。产品造型设计研究内容包括产品功能、结构、材料、制造工艺。它综合运用现代设计的基本理论与技术手段，使现代工业产品尽可能地给使用者带来高效、舒适、美观的享受，最充分地满足人们的物质和精神需要。

造型是按一种符合逻辑的和谐法则进行设计，是根据功能效用的要求、可能性的技术条件及材料、结构等因素设计而成的，而构成中的形式法则，如点线面的空间逻辑理论，色彩的构成理论，结构、材料选择理论等，为工业产品设计提供了最基本的指导和审美的依据。（图4—16至图4—21）

2. 实例分析（图4—22）

平面构成应用体现：iPod nano第三代的比例分割以及界面操作都极其讲究，显示屏和操作按钮的尺寸和位置都是经过严格的推敲的。在整个平面分割上，方形的显示屏与圆环形的按键在视觉上形成强烈的对比，又因均为几何形而取得心理的统一。

色彩构成应用体现：首先是流行色策略的表述。除了苹果公司经典的银灰色和黑色外，蓝色等色彩的开发与消费者的多种色彩需求是分不开的，但均为中纯度表达。其特点是比较稳重、协调，不至于如高纯度色彩那样鲜艳、热烈，也不存在低纯度的沉闷。从单个产品色彩上看，彩色面板的时尚与后壳金属色彩的高科技感合理结合，显示屏的黑色边框不仅能够起到显示屏色彩与

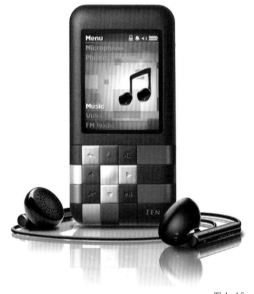

图4—16

图 4—18

图 4—17

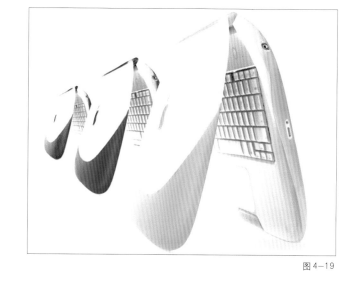

图 4—19

图 4—20

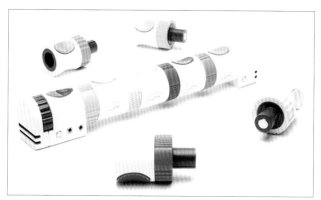

图 4—21

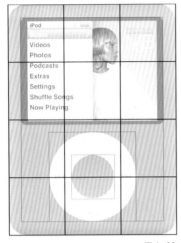

图4-22a

机身色彩的调和作用，还可有效增加显示屏幕的尺寸。除黑色机身外，白色环形操作按键突出、醒目，使得用户易于操作。

立体构成应用体现：iPod nano 第三代体的形态非常纤薄，且为边角圆滑的应用表现，造型简约大方，能够很好地与周围环境协调搭配。面板经细腻的亚光处理，后壳经金属抛光工艺加工。材质的对比不仅使得产品美观，更重要的是能够减小其视觉厚度。

作　　业：手机设计练习。

作业要求：手机产品设计，手绘效果图表现，作业尺寸为29.7cm×42cm。

作业提示：可通过对现有手机产品进行分析，设计出你心目中最完美的手机造型。注意材料、色彩、面板等的设计表达。

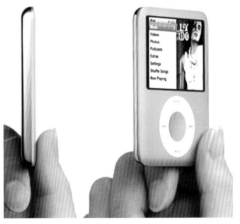

图4-22b

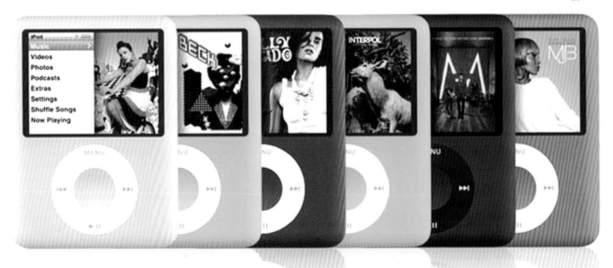

图4-22c

二、构成在家具设计中的应用

1．家具设计与构成

家具设计是指对家具的外观形态、材质肌理、色彩装饰、空间形体等要素进行分析与研究，并创造性地构成新、美、奇、特且结构功能合理的家具形象。而家具设计构成要素是按照一定的形式美法则去构成美的家具造型，这其中包括点、线、面、体、色彩、材质、肌理与装饰。

点不仅是功能结构的需要，而且也是构成的一部分。如抽屉上的拉手、门把手等家具的五金装饰配件、软体家具上的包扣与泡钉等，相对于整体家具而言，它们都以点的形态特征呈现，是家具造型设计中常用的功能性附件。

线的曲直运动和空间构成能表现出所有的家具造型形态，并表达出情感与美感、气势与力度、个性与风格。线条决定着家具的造型，不同的线条构成了千变万化的造型式样和风格。

面是家具造型设计中的重要构成因素，所有的板材都是面的形态，有了"面"构成形体，家具才具有实用的功能。

体是设计、塑造家具造型最基本的手法。在设计中运用立体形态的基本要素，

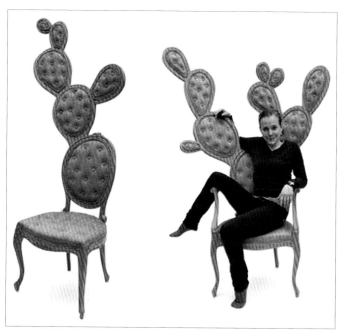

图4-23

图4-24

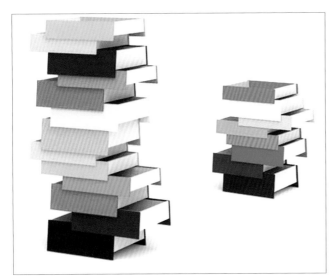

图 4—25

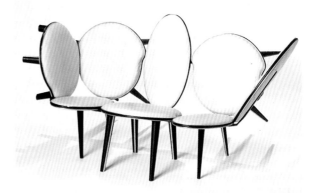

图 4—26

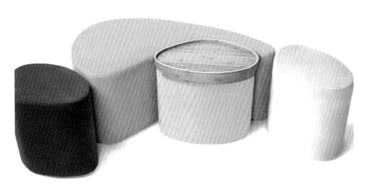

图 4—27

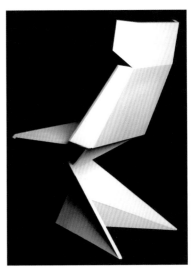

图 4—28

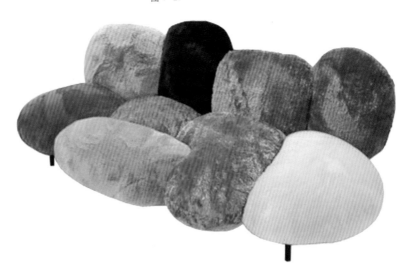

图 4—29

结合不同的材质肌理、色彩，以确定表现家具造型，这是非常重要的设计基本功。家具造型中多为各种不同形状的立体组合构成的复合型体，立体造型的凹凸、虚实等手法在家具设计中的综合应用，可以搭配出千变万化的家具造型。

色彩与材质是家具设计的构成要素之一。色彩与材质具有极强的表现力，在视觉上、触觉上给人以心理与生理上的感受与联想。色彩在家具中依附材料而存在，如各种木材丰富的天然本色与木肌理，鲜艳的塑料、透明的玻璃、闪光的金属、染色的皮革、染织的布、多彩的油漆等。(图4-23至图4-29)

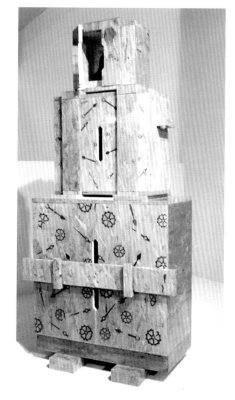

图4-30

2．实例分析图4-30

平面构成应用体现：柜子前立面上的装饰图案采取重复、对比等多种构成形式，既古典，又活泼。

色彩构成应用体现：常利用材料天然的本色，这既能体现自然清新、古朴原始的品味，又能很好地呈现出材质本身的质地美。

立体构成应用体现：整体上讲为块材几何体的组合构成，而且是相似形态的渐变叠加组合，三个部分形体的特征有相近之处，相似形态之间的组合比相同形态的组合显得富有变化。此柜子应用相似形态的组合避免了同一形态重复组合的呆板，造型表现得更加丰富。

作　　业：家具设计练习。

作业要求：休闲家具设计，手绘效果图表现，作业尺寸为29.7cm×42cm。

作业提示：可着重从家具形态、色彩、材质、肌理与装饰等方面进行构思。

第三节　构成在环境设计中的应用

■ 训练内容：三大构成在建筑设计和室内设计的应用。

■ 训练目的：通过实例分析和应用课题训练，使学生了解环境设计的特点与要求，
学会将三大构成的知识方法、表现技能融会贯通于环境设计中，在
实践中提高创新、灵活应用的能力。

■ 训练要求：三大构成在环境设计中的应用练习。

一、构成在建筑设计中的应用

1. 建筑设计与构成

建筑设计是对空间进行研究和运用的艺术形式，空间问题是建筑设计的本质，在
空间的限定、分割、组合的过程中，同时注入文化、环境、技术、材料、功能等因素，
从而产生不同的建筑设计风格和设计形式。

空间以及空间的组织结构形式是建筑设计的主要内容。建筑设计是指在自然环
境的心理空间中，利用建筑材料限定空间，构成一个最小的物理空间。这种物理空
间被称为空间原型，并多以几何形体呈现。由某种或几种几何形体之间通过重复、
并列、叠加、相交、切割、贯穿等方法，相互交织在一起，共同塑造了建筑的形
态。现代建筑的造型语言艺术表现形式，主要是非再现抽象的立体几何构成方式，
向人们展示点、线、面、体的节奏与律动以及外在结构的比例和简化的形态美。

建筑设计的点、线、面、体各要素在空间范围可以相互置换。如一座摩天大楼
在城市中可以看作点，其耸立的形体可看作线，它对于所处广场起面的围合作用，
其本身又有一定的体量。点、线、面、体各要素以不同的方式组合，进而形成了建
筑的空间体系、结构体系和围护体系，它们共同构筑了完整的建筑设计体系。（图
4-31 至图 4-35）

2. 实例分析

平面构成应用体现：建筑的各个立面的窗口设置体现了平面构成形式的应用。
以图 4-36 中灰色块体方形立面为例，窗口排列乱而有序，错落有致，有重复构成、
大小对比、方向对比手法的应用等，整体印象为点、线、面元素在平面排列的综合
利用。

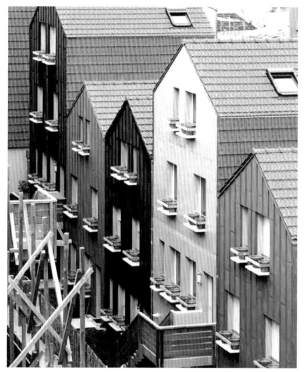

图 4-31

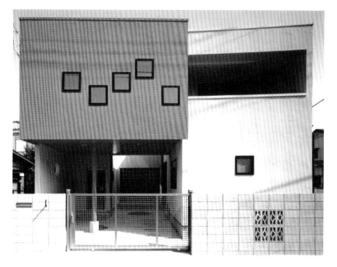

图 4-32

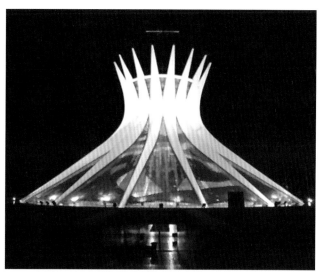

图 4-34

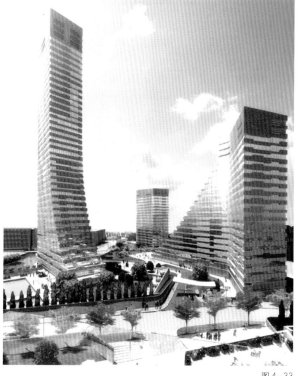

图 4-33

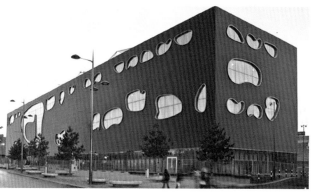

图 4-35

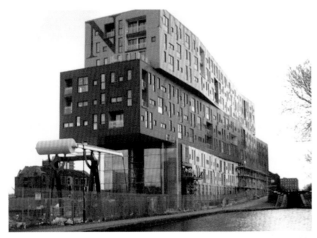

图4-36a

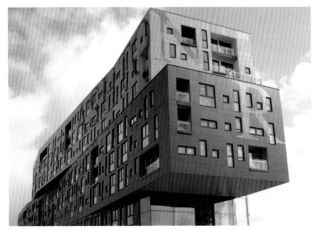

图4-36b

色彩构成应用体现：图4-36中，三个大的整体部分从下至上分别用橙色、灰色和橙色构成，整体色感为中低纯度，给人以稳重、平静的感觉，并且与周围环境非常协调，局部色彩（如紫红、黄色）的点缀，增强了建筑的生动趣味。

立体构成应用体现：从图4-36中整个建筑整体来看，再现了立体构成中块元素的表达，由三大块构成，并且根据叠加的排列方式进行组合，打破人们生活中常见的规整的方盒子形态，给人耳目一新的感觉。

作　　业：建筑设计练习。

作业要求：教学楼建筑设计，手绘效果图表现，作业尺寸为29.7cm×42cm。

作业提示：可考虑未来建筑的概念设计，或某种风格的建筑设计形式，如徽派建筑等。注意从空间形式、形态，材质肌理，色彩配置等方面进行表现。

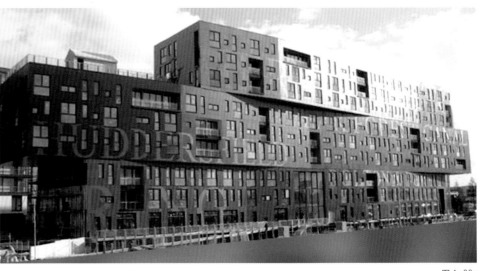

图4-36c

二、构成在室内设计中的应用

1.室内设计与构成

室内设计是一项综合性的环境设计，室内设计包括室内空间、室内陈设和室内装修三大组成部分。室内空间是在建筑设计的基础上根据空间的用途功能进一步解决空间之间的衔接问题，确定空间的尺度和虚实，筹划空间的构件、家具、设备的布局等；室内陈设是指设计、选择家具式样、陈设布局、照明方式、装饰艺术品、生活必需品以及绿化等；室内装修是指选择和设计墙面、地面、顶棚以及建筑构件的材料质地、色彩、图案和工艺制作方法。

室内设计尤其注意风格的表达，要有一个主调、主题或母题，大到空间的序列、室内外的沟通，小到每个空间内部家具、陈设格调的协调，应做到同中存异，异中求同，和谐统一。在室内设计中，色彩搭配的好坏直接影响到整个室内设计的风格，理想的居室色彩能给人舒适、安逸感，从心理上让人放松、心情舒畅。如在室内设计色彩搭配中若对比过强，长时间居住容易使人产生疲劳感，通常会运用调和构成，在强烈对比的色彩中都加入同一色，增加各色之间的共同因素，以达到整体的协调。

构成是研究艺术设计的基础，是一种科学的认识和创造的方法，是人类对于美

图4-37

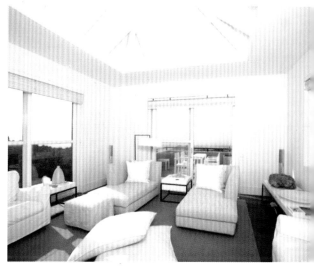

图4-38

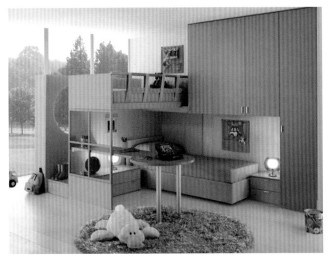

图 4-39

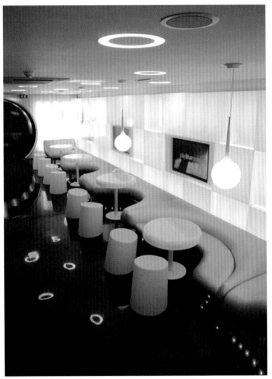

图 4-42

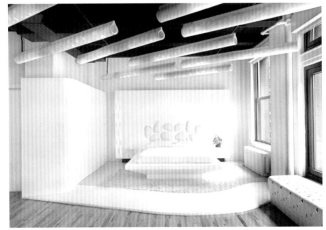

图 4-40

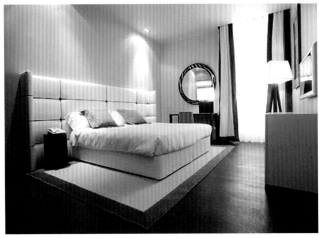

图 4-41

图 4-43

感现象进行有组织、有系统的研究，并经过长期验
证所得的共识。在室内设计中如何合理分割内部空
间并安排适宜环境的陈设品，怎样将陈设品概括为
简单抽象的点、线、面、块并按照形式美法则组织、
安排等，都可以在构成的原理和方法中得到解答。
(图4-37至图4-43)

2.实例分析图4-44

平面构成应用体现：天花板上的灯带设计，是
平面构成中曲线的构成应用，和陈设品风格一致，
令人感到飘逸、舒适。

色彩构成应用体现：色彩以白色为主，以高亮
的橙色、黄色线条为装饰，整体色调干净、整洁，又
不失其亲和力。

立体构成应用体现：因为是公共空间的室内设
计，因此也更强调空间的开放和流通性设计。室内
陈设物品为弧形块材立体造型，使得整个室内空间
显得厚实优美和有流动感，隔断和柱子有规律、有
意味地叠加构成，造型优美的曲线柱体凳子以"点"
的姿态出现，既有实用功能又具有点缀作用。

作　　业：室内设计练习。

作业要求：家居室内设计，手绘效果图表现，
作业尺寸为29.7cm×42cm。

作业提示：首先确定室内设计的主题风格形式，
从空间的尺度和虚实，陈设品的布局和设计，色彩
的整体搭配等方面构思。注意整体风格的统一。

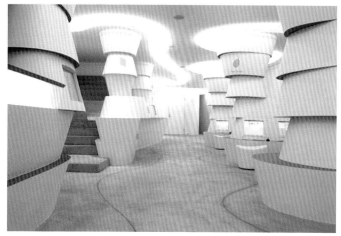

图4-44a

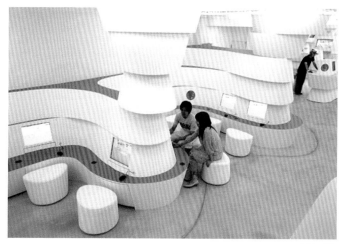

图4-44b

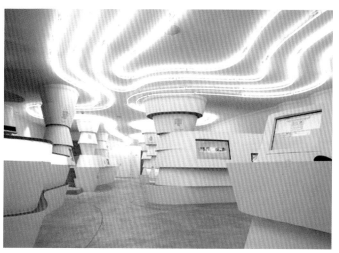

图4-44c

第四节　构成在服装设计中的应用

- 训练内容：三大构成在服装设计中的应用。
- 训练目的：通过实例分析和应用课题训练，使学生了解服装设计的特点与要求，学会将三大构成的知识方法、表现技能融会贯通于服装设计中，在实践中提高创新、灵活应用的能力。
- 训练要求：三大构成在服装设计中的应用练习。

1.服装设计与构成

服装设计是包括服装的形态、色彩、质地、结构及其所用面料和加工工艺等诸方面的设计。服装设计的三大要素是服装款式设计、服装色彩设计和面料工艺设计。服装设计的基本要素是点、线、面和几何体，与其他造型艺术一样，是通过不同造型元素组合起来不断变化而构成的。构成的基本元素点、线、面、体在服装上的运用十分丰富，而且赋予了服装艺术美感和生命力。服装设计中的艺术审美形式，是指服装在外观上给人的美感，而服装上的审美标准也正是构成中的造型审美基本法则。

服装的款式是服装的外部轮廓造型和部件细节造型，是设计变化的基础。外部轮廓造型由服装的长度和围度构成，服装的外部轮廓造型形成了服装的线条。部件细节的造型是指领型、袖型、口袋、衣褶、扣子等的设计，在构成中体现为点、线、面、体的综合应用。

服装的色彩变化是设计中最醒目的部分。色彩最容易表达设计情怀，如火热的红、爽朗的黄、沉静的蓝、圣洁的白、平实的灰、坚硬的黑，服装的每一种色彩都有着丰富的情感表征，给人以丰富的内涵联想。

服装的面料品种繁多，多种多样，各面料之间的厚薄、软硬、光滑粗糙的差异，通过面料不同的悬垂感、光泽感、清透感、厚重感和不同的弹力等来悉心体会其迥异的风格，在设计中加以灵活运用。（图4-45至图4-50）

图4-45

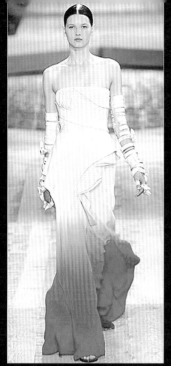

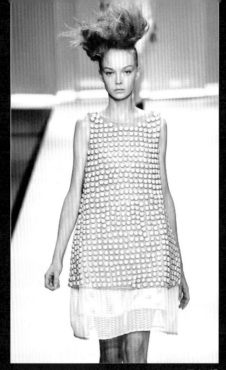

图 4—46　　　　　　　　　　　　　图 4—47　　　　　　　　　　　　　图 4—48

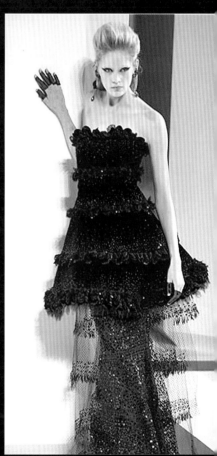

图 4—49　　　　　　　　　　　　　图 4—50

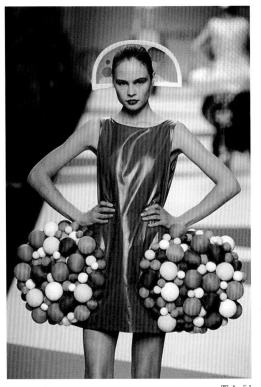

图4-51

2.实例分析图4-51

平面构成应用体现：头饰是服装设计的重要部分，头饰设计体现了点、线、面综合构成形式，圆点、半圆边框线和半透明的面的搭配，生动轻盈，对比中包含调和的因素，整体和谐统一。

色彩构成应用体现：金属蓝色的衣裙具有理性、未来感，色彩缤纷的悬挂体令人欢快、喜悦，黄色主调的头饰具有明快、活泼的感受，整体沉静而又具动感。虽然色彩纷繁，但因各部分均含有蓝色而统一调和在一起。

立体构成应用体现：作品主要运用悬挂的表现手法，在立体构成中属于加法创造，在一个基本造型的表面附挂多个大小不一的球体堆叠组合成更大的球体形象，极具视觉冲击力，并且体的量感与构成头饰的半透明面材的延伸感形成鲜明对比，令人惊奇赞叹，强调了服装艺术的表现效果。

作　　业：服装设计练习。

作业要求：休闲服装设计，手绘效果图表现，作业尺寸为29.7cm×42cm。

作业提示：可考虑服装款式、服装色彩、面料工艺等方面的创新设计，还可考虑环保材料的应用等。注意整体风格的把握。

参考文献

《平面构成》　　　　华乐功　主编　　　　高等教育出版社　　　　2004 年

《二维设计基础》　　郑美京　主编　　　　东方出版中心　　　　　2008 年

《立体构成与设计》　沈黎明　著　　　　　东华大学出版社　　　　2007 年

《平面构成》　　　　孙彤辉　著　　　　　湖北长江出版集团

　　　　　　　　　　　　　　　　　　　　湖北美术出版社　　　　2009 年

《平面构成》　　　　蓝先琳　著　　　　　中国轻工业出版社　　　2006 年

《平面构成》　　　　洪兴宇、文涛　编著　安徽美术出版社　　　　2005 年

《三大构成设计》　　史喜珍、杨建宏　主编　武汉理工大学出版社　2007 年

《外国现代设计史》　张夫也　著　　　　　高等教育出版社　　　　2009 年

后 记

　　坚持职业教育"以服务为宗旨、以就业为导向"的办学方针，需要我们根据市场和社会需要，不断更新教学内容，改进教学方法，推进精品专业、精品课程和教材建设。

　　高等学校高职高专艺术设计类专业规划教材作为我省唯一一套针对高职高专艺术设计类专业的规划教材，从市场调研到组织编写，再到编辑出版，历时两年。在此期间，既有教育行政管理部门的关心与支持，也有全省 30 余所高职高专院校的积极响应；既有主编人员的整体规划、严格要求，也有编写人员的数易其稿、精益求精；既有出版社社委会领导的果断决策，也有出版社各个部门的密切配合……高职高专的教材建设作为实现我省职业教育大省建设规划的一项基础性工作，这其中凝集了众多人士的智慧和汗水。

　　《构成基础》是高等院校高职高专艺术设计类专业规划教材中的一册，由合肥师范学院孙晓玲担任主编，本教材平面构成一章由巢湖职业技术学院刘姝珍老师编写，色彩构成一章由文达信息职业学院江敏丽老师编写，概述、立体构成、构成的应用等章节由合肥师范学院丁利敬老师编写。

　　高等学校高职高专艺术设计类专业规划教材的编写是一次尝试，由于水平和能力的限制，书中不足之处在所难免。真诚希望老师们在使用本书的过程中，能将所遇到的问题及时反馈给我们，以使我们的教材不断完善。

　　向所有为本套教材的编写与出版付出辛勤劳动的人表示深深的敬意！

编 者

2010 年 8 月